宋代

米芾 離騷經 行書

月刊 書藝文人畵 法帖시리즈

37 미불 이소경

研民 裵敬奭 編著

月刊 書藝文人畵

序　言

　　학서자로서 훌륭한 작가의 작품을 대하여 공부하는 것은 누구나 큰 기쁨일 것이다. 근간에 몇 몇 편집활동을 통해 깊이 공부를 할 수 있는 좋을 기회를 가졌다.

　　선인의 명작을 쓴 작품과 더불어 그 내용으로 깊은 감흥을 받을 수 있는 기회를 얻음으로 행복한 작업이기 때문이다.

　　宋代 행서로 이름난 米芾이 행서로 쓴 離騷經은 굴원(屈原)의 대표적인 서사시이다. 방정하고 다소 정갈한 형식을 취하고 있으므로 초기 행서 入門에 도움이 되리라 여겨진다.

　　최선을 다했으나 난해한 부분이 많아 아직 미진하여 부끄럽다. 잘못된 점 바로 잡아 주시고 모자란 점 선배 제현들의 너그러운 이해를 구하며 오늘도 서예를 공부하는 모든 분들에게 큰 도움이 되기를 간절히 바라는 바이다.

　　금번 작업을 통해 열심히 공부할 수 있도록 도와주신 菊堂 趙盛周 선생님과 文鄕墨緣會, 學而同人 會員들에게 진심으로 감사드립니다.

2007年 2月　日

撫古齋에서 **裵 敬 奭** 謹識

米芾에 대하여

米芾(1051~1107)의 처음 이름은 黻이었으나 41세때 芾(불)이라 고쳐 불렀으며, 字는 元章이고 號는 海岳外史 또는 襄陽漫士, 鹿門居士 등이며 당호로는 英光堂 또는 寶晉齋를 사용했다. 세상에는 흔히 米南宮이라 불렀다. 본적은 山西省 太原이나 뒤에 襄陽으로 옮겼는데 만년에는 강소성의 鎭江에서 살았기에 吳人이라고도 하였다. 선조 대대로 西城지방인 米國(지금의 사마르칸트의 동남쪽지방)에서 살았던 胡人으로 어릴때부터 유교를 가까이 했으며 학문을 즐겼고 詩와 그림도 배웠다. 蘇軾(소식), 황정견(黃庭堅), 채양(蔡襄)과 더불어 宋4大書家로 이름났으나, 다른 사람들과는 달리 미불은 과거에 응시하지 않고 서화박사로 추천이 되는 뛰어난 재능을 보였다. 이후 宣和殿에 들어가서 소장되어 있는 古帖을 볼 기회를 얻어 큰 영향을 받았다. 禮部員外郎을 거쳐 뒤에는 准陽軍知로 일생을 마쳤다.

米芾은 그림과 글 모두 능했으며 훌륭한 괴석과 명서화첩을 많이 수집 및 감정을 하기도 하였는데 글씨로는 해, 행, 초를 골고루 잘 썼으며 그 중에서 행서의 성취도가 가장 높다고 평가되었다. 그의 작품상의 용필을 소쇄하고 침착하면서도 정봉, 장봉, 노봉 등 필법이 자유로이 구사하였고 변화가 풍부하였다. 법도가 정연하여 자기만의 독특한 품격을 이루어 낸 대표적인 서예가이다. 미불의 작품은 전통적인 서법을 중시하면서도 문인화가로의 이상과 사상을 불어 넣은 창조적인 자세가 스며있어 뒷날의 작가들에게도 큰 영향을 미쳤다.

蘇軾이 말하길 "미불 평생의 그의 서예작품은 沈着痛快하여 바야흐로 종요와 왕희지와도 竝行한다"고 하였고 많은 서예가들도 "한 자 한 자에 새로운 뜻과 법도를 지키면서 자기만의 정신을 품고 있다" 고 하였다. 王鐸이 말하길 "미불의 글씨는 二王으로부터 나와서 종횡하고 표일하여 신선이 나는 것 같다. 내가 향을 피우고 그 아래 누웠다" 라고 하였다.

서예사에 있어 왕희지의 맥을 잇고 자기만의 탁월한 예술적 품격을 뛰어나게 이뤄 낸 미불의 작품은 아직도 수많은 이들의 범본으로 쓰여지고 있다.

이 책에는 그의 훌륭한 작품중에서 屈原이 지은 離騷經을 행서로 쓴 것이다. 다소 정갈하게 쓴 것으로 방정한 형식을 취하고 있어 초기행서를 入門하는 학서자에게 큰 도움이 되는 기회가 되리라 믿는다.

離騷經에 대하여

屈原이 지은 이소경은 모두 2490字로서 그의 대표적인 서사시이다.

나라를 위한 충정과 비애 원망, 그리고 절명의 심정을 절절히 보여주고 있다. 굴원 자신의 절실한 표현으로 점철된 것이다. 제목에 대하여 여러 가지의 설이 있는데 離(이)는 別(별), 騷(소)는 愁(수)라는 설과 근심을 만난다는 설이 있다. 전문을 대체로 분류하면 11단으로 나눌 수 있는데 다음과 같다.

제1단 : 굴원의 족보와 자신의 성격
제2단 : 초나라의 현실 (충정이 인정되지 않는 나라의 현실 우려)
제3단 : 현인이 변하고 피폐하나 자신의 의지는 불변임을 표현
제4단 : 비탄한 심정을 죽음으로 밝히겠다는 결연한 의지
제5단 : 몸을 물러나 사방세계를 관찰
제6단 : 중정(中正)의 도를 구함
제7단 : 天上에 올라가 천제에게 호소하는 문전박대에 실망
제8단 : 현녀(賢女)를 구하나 여의치 않음
제9단 : 복점을 쳐보나 고국을 떠날 것을 권유 받음.
제10단 : 무함(巫咸)을 신으로 찾는데 멀리 떠날 것을 권유 받음.
제11단 : 곤륜(崑崙)등을 유랑하며 고국떠난 비애를 표하며 죽을 것을 결심함.

이소경은 문학사상으로는 長詩가 나오는 근원이 되었으며 매우 정화된 서정시이기도 하고, 대화 체제를 운용하여 漢代의 賦體의 선례를 남겼다. 작품상의 특징을 보면 다양한 신화를 소재로 하고 있으며 고사를 작품속에 용해시켜서 자신의 심정과 현실의 모순을 은유적으로 표현하고 있으며 표현력이 생동적이고, 음조를 부드럽고 애련하게 이끌고 있다.

漢(한)나라의 淮南王(회남왕) 劉安(유안 기원전 179~122)이 말하기를 "詩經의 國風은 여색을 좋아하면서도 지나치지 않고 小雅는 원망하면서도 어지럽지 않은데 〈이소〉같은 것은 이 두가지를 겸하여서 탁하고 더러운 가운데서 매미가 허물을 벗듯 나와서 티끌 먼지 세상밖을 떠돌아니니였으니 이러한 뜻을 미루어 나간다면 비록 해나 달빛을 다푼다 해서 괜찮을 것이다" 고 하였다.

또 宋나라의 宋祁(송기)는 "〈이소경〉은 辭와 賦의 始祖(시조)여서 지극히 방정하고 곱자를 다시 대어 볼 필요도 없어, 지극히 둥글어 그림쇠를 다시 쓸 필요가 없는 것과 같은 정도이다" 라고 하였다.

그의 낭만적인 색채는 유가적 도덕성을 탈피하여 순수문학으로의 길을 터 준 것으로 굴원의 죽음을 위한 서사시는 실로 무한한 가치를 지난 중국 문학의 핵이라 하겠다.

이소의 창작시기는 초(楚)의 회왕시기와 경양왕 시기라는 설이 있으나 정설이 없다. 근간에 후자를 강조하는 학자가 다소 많을 뿐이다.

屈原에 대하여

굴원의 이름은 平이고 字는 原으로 楚宣王 27년(기원전 343) 출생하여 사망한 연도는 불명확하나 대체로 기원전 277년으로 추정하고 있다. 그의 대표적인 離騷(이소)를 보면 屈原의 이름을 正則(정칙)이라 하고 字는 靈均(영균)이라 하였으며 부친은 伯庸(백용)이라 기술하였으나 확인할 수 없다. 단지 초나라의 三姓 귀족(屈,景,昭)의 하나로서 정치에 깊이 간여한 것은 사실이다.

굴원 나이 26세에 懷王(회왕)의 신임을 얻어 憲令(헌령)이라는 벼슬을 하였는데 문장력이 뛰어나고 외교술이 능하여서 중요 국사를 담당하였는데 주위의 시기와 비방이 많았다. 29세때 귀양살이 후 다시 등용되어 국교개선에 앞장섰다. 懷王(회왕) 24년(기원전 304년) 秦의 여인을 며느리로 맞는 굴욕을 당하여 굴원이 반대하다 다시 귀양을 갔다.

懷王 29년(기원전 299년)에 秦(진)이 다시 쳐들어오자 태자를 볼모로 강화를 추진하고 이듬해 회왕이 진나라에 입국하였다가 불귀의 객이 되었다. 이에 태자인 경양왕이 즉위하였는데 굴원을 많이 따르는 여론이 있자 회왕의 아들이었던 子蘭(자란)은 굴원을 참소하여 3차 귀양인 江南(강남)으로 떠난다.

굴원은 長沙(장사)에서 絶命作(절명작)인 懷沙(회사)를 남기고 음력 5월 5일 汨羅水(멱라수)에 몸을 던져 자결하였다.

굴원은 離騷를 비롯한 九歌, 天問, 九章, 遠遊, 卜居, 漁夫, 大招 등 불후의 명작을 남겼다. 그의 작품의 중심 사상은 애국심, 충성심, 청벽한 성정을 바탕으로 한 울분과 비탄을 은유적으로 묘사하고 있다.

이 책의 離騷經은 모두 2490자로 된 굴원의 대표적인 서사시이다.

그의 나라 사랑하는 충정과 원망 비통함 등의 심정을 절절히 묘사하고 있는 걸작이다. 그많은 선인들이 그의 淸高함을 흠모하였듯이 그의 작품상의 뜻은 밝고 환히 오늘에도 우리들에게 비추고 있다.

離騷經

離騷経

帝高陽之苗裔兮

朕皇考曰伯庸攝

고양임금의 후손이신 ─ 나의 훌륭한 선친의 자(字)는 백용이라.

• 帝 황제 제
　高 높을 고
　陽 볕 양
　之 갈 지
　苗 싹 묘
　裔 옷자락 예
　兮 어조사 혜

• 朕 나 짐
　皇 황제 황
　考 상고할 고
　曰 가로 왈
　伯 맏 백
　庸 떳떳할 용

　攝 잡을 섭

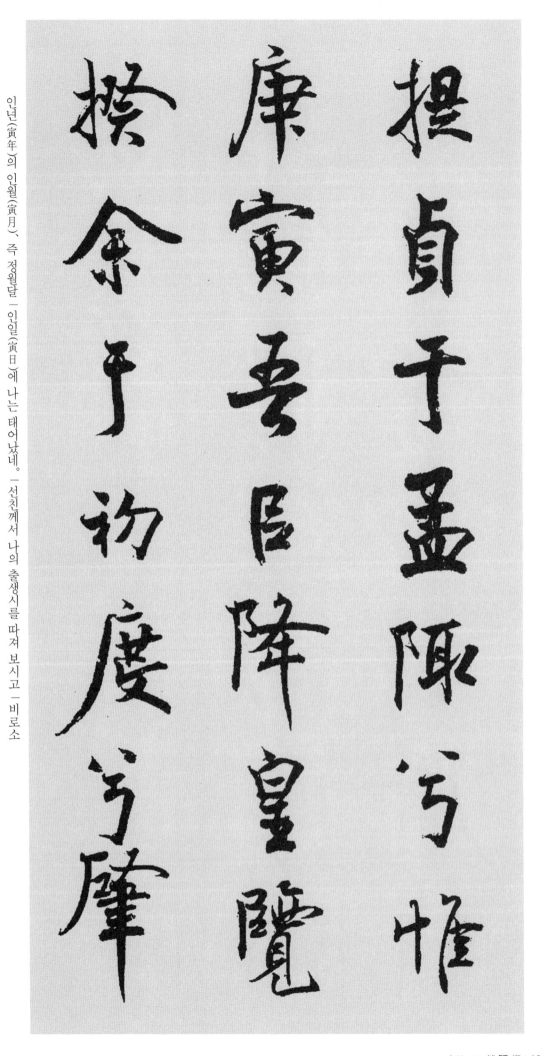

인년(寅年)의 인월(寅月), 즉 정월달 인일(寅日)에 나는 태어났네. 선친께서 나의 출생시를 따져 보시고 비로소

提 들 제
貞 곧을 정
于 어조사 우
孟 맏 맹
陬 모퉁이 추
兮 어조사 혜

惟 오직 유
庚 천간 경
寅 범 인
吾 나 오
以 써 이
降 내릴 강

皇 임금 황
覽 볼 람
揆 헤아릴 규
余 나 여
于 어조사 우
初 처음 초
度 정도 도
兮 어조사 혜

肇 비로소 조

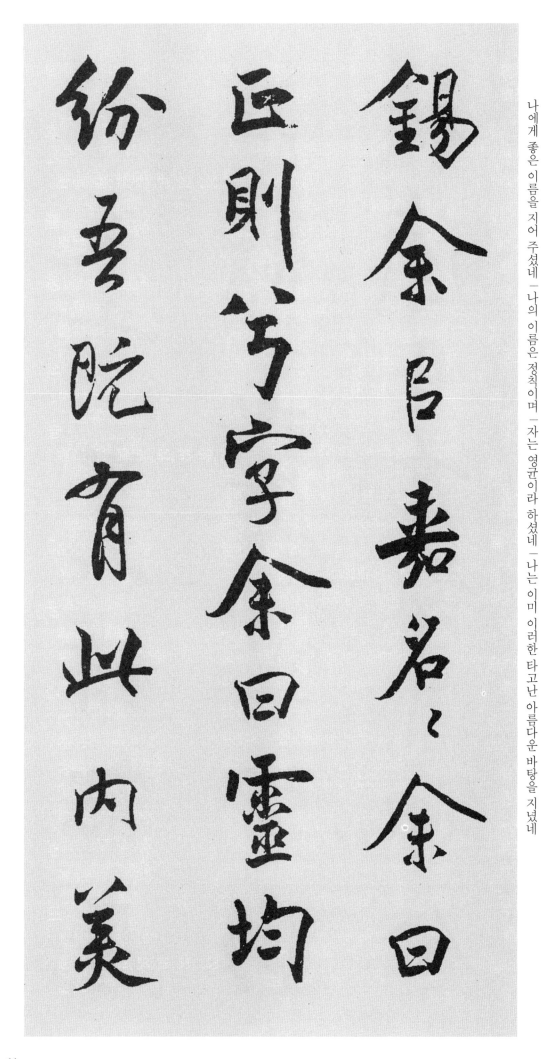

錫余以嘉名

名余曰正則兮

字余曰靈均

紛吾既有此內美

나에게 좋은 이름을 지어 주셨네 ― 나의 이름은 정칙이며 ― 자는 영균이라 하셨네 ― 나는 이미 이러한 타고난 아름다운 바탕을 지녔네

- 錫 줄 석
 余 나 여
 以 써 이
 嘉 아름다울 가
 名 이름 명

 名 이름 명
 余 나 여
 曰 가로 왈
- 正 바를 정
 則 법칙 칙
 兮 어조사 혜

 字 글자 자
 余 나 여
 曰 가로 왈
 靈 신령 령
 均 고를 균

- 紛 어지러울 분
 吾 나 오
 旣 이미 기
 有 있을 유
 此 이 차
 內 안 내
 美 아름다울 미

又重之以脩能兮

江離与辟芷兮紉

秋蘭吕為佩汨余

또 뛰어난 재능을 더불어 갖추었지. 몸에는 궁궁이와 구리떼뿌리 같은 향초를 걸치고 추란을 꿰어서, 의대에 장식하였네.

• 兮 어조사 혜

又 또 우
重 무거울 중
之 갈 지
以 써 이
脩 길 수
能 능할 능

虖 호위할 호
• 江 강 강
離 떠날 리
與 같을 여
辟 편벽 벽
芷 구리때 지
兮 어조사 혜

紉 실꿸 닌
• 秋 가을 추
蘭 난초 란
以 써 이
爲 하 위
佩 찰 패

汨 물흐르 율
余 나 여

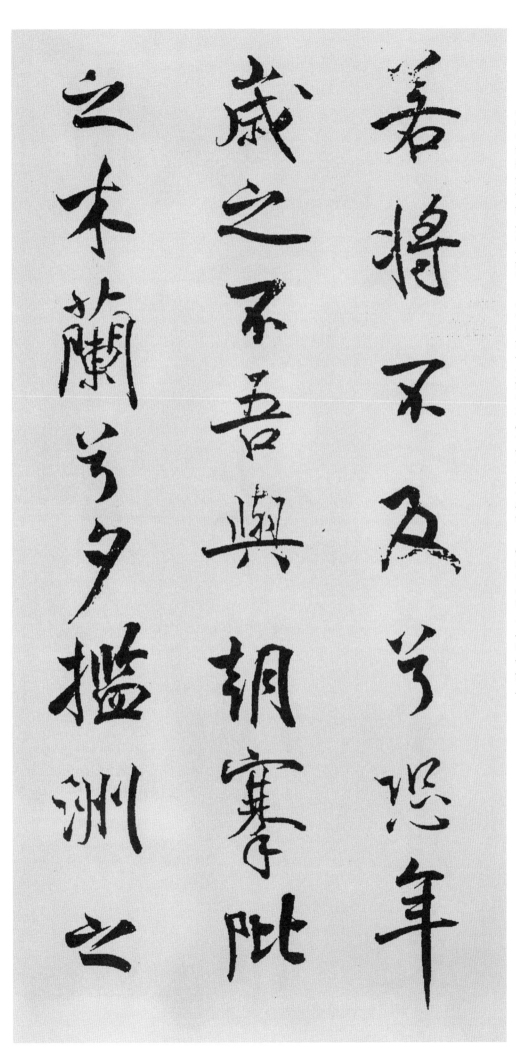

若將不及兮恐年

歲之不吾與朝搴阰

之木蘭兮夕攬洲之

세월이 빨라 나는 따르지 못하니 ─세월이 나를 기다리지 아니하니 두렵구나。─아침에 언덕의 목란을 따고、

- 若 같을 약
 將 장차 장
 不 아니 불
 及 미칠 급
 兮 어조사 혜

 恐 두려울 공
 年 해 년
- 歲 해 세
 之 갈 지
 不 아니 불
 吾 나 오
 與 같을 여

 朝 아침 조
 搴 뺄 건
 阰 산이름 비
- 之 갈 지
 木 나무 목
 蘭 난초 란
 兮 어조사 혜

 夕 저녁 석
 攬 잡을 람
 洲 섬 주
 之 갈 지

13

宿 묵을 숙
莽 우거질 망

日 해 일
月 달 월
忽 문득 홀
其 그 기
不 아니 불
淹 담글 엄
兮 어조사 혜

春 봄 춘
與 같을 여
秋 가을 추
其 그 기
代 대신할 대
序 차례 서

惟 오직 유
草 풀 초
木 나무 목
之 갈 지
零 떨어질 령
落 떨어질 락
兮 어조사 혜

恐 두려울 공
美 아름다울 미

저녁에는 물섬의 숙망풀을 캐었노라. ─해와 달이 빨라 오래 머물지 않으니, ─봄과 가을이 차례대로 바뀌었네. ─초목이 시들어 떨어지려니

宿莽日月忽其不淹
兮春與秋其代序惟
草木之零落兮恐美

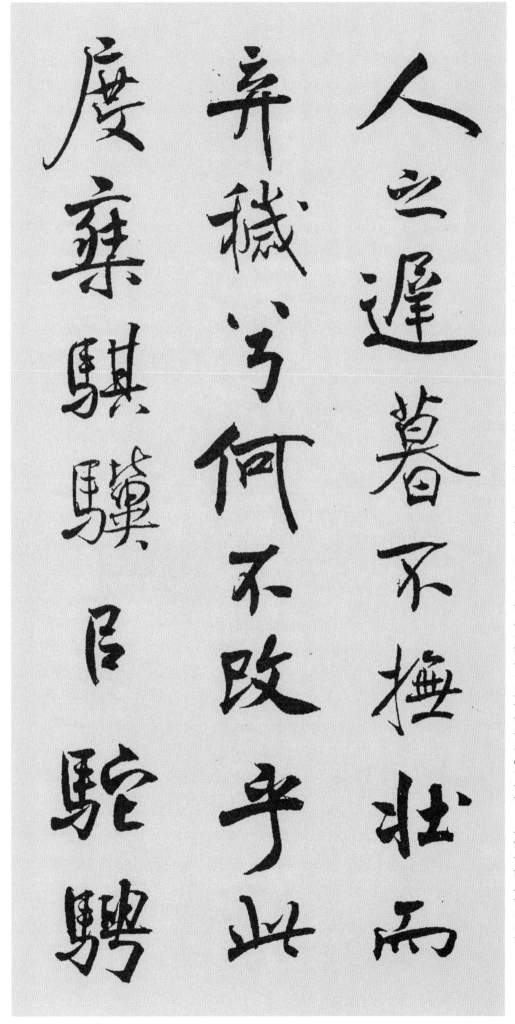

人之遲暮 不撫壯而 棄穢兮 何不改乎此度

乘騏驥以馳騁

젊은 날이 가는 게 두렵도다. ─젊고 좋은 것을 지켜서 더러운 간악함을 버려야 하니 ─어찌 이 바르지 않은 태도를 바꾸지 아니하나. ─준마를 타고 달리려니、

- 人 사람 인
 之 갈 지
 遲 더딜 지
 暮 저물 모

 不 아니 불
 撫 더듬을 무
 壯 장할 장
 而 말이을 이
- 棄 버릴 기
 穢 이삭 예
 兮 어조사 혜

 何 어찌 하
 不 아니 불
 改 고칠 개
 乎 어조사 호
 此 이 차
- 度 정도 도

 乘 탈 승
 騏 천리마 기
 驥 천리마 기
 以 써 이
 馳 달릴 치
 ※駝는 通字임.
 騁 달빙

兮	어조사 혜
來	올 래
吾	나 오
道	인도할 도
夫	사내 부
先	먼저 선
路	길 로
昔	옛 석
三	석 삼
后	뒤 후
之	갈 지
純	순수할 순
粹	정수 수
兮	어조사 혜
固	진실로 고
衆	무리 중
芳	꽃다울 방
之	갈 지
所	바 소
在	있을 재
雜	섞일 잡
申	펼 신
椒	후추 초
與	더불 여

자내가 앞길을 인도하리라. 옛날 세 분의 선왕께서 덕이 아름답고 언행이 올바르니 진실로 여러 어진 분들이 다 지니고 있는 것이었네.

芳來吾道夫先路昔
三后之純粹兮固眾
芳之所在離申樹与

후추와 계피를 잘 섞었으니 ─어찌 혜초와 백지풀만으로 꿰겠는가. ─저 요·순임금께서는 덕이 널리 빛나시니, ─이미 바른길을 따라서 치국의 길을 얻었노라.

菌桂兮堂惟紉夫蕙
茝波堯舜之耿介兮
豈昵邁道而得路何

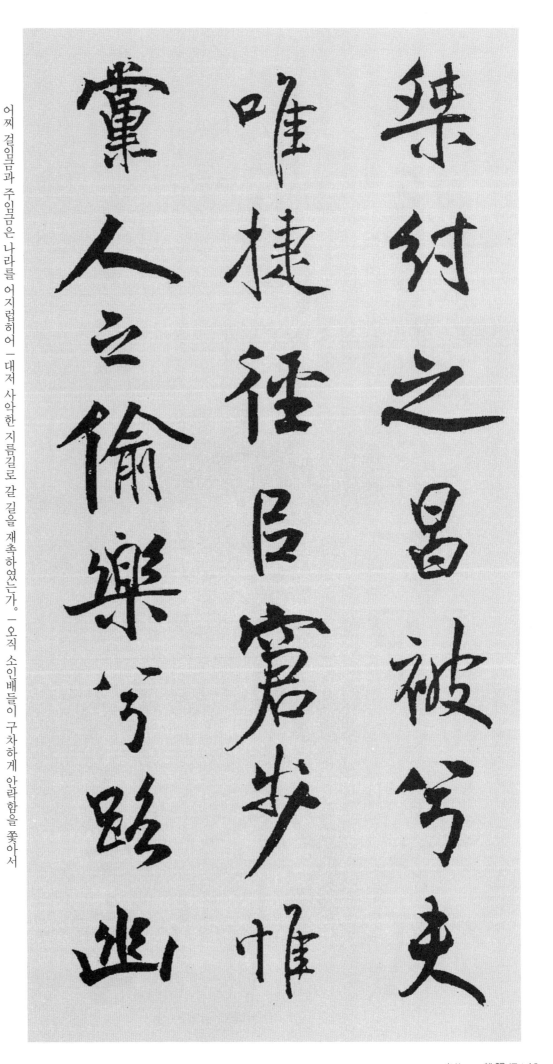

• 桀 준걸 걸
紂 말고삐 주
之 갈 지
猖 너풀거릴 창
※ 㫚과도 통함
披 흩어질 피
※ 被는 작가 오기임.
兮 어조사 혜

夫 대개 부
• 唯 오직 유
捷 지름길 첩
徑 길 경
以 써 이
窘 군색할 군
步 걸음 보

惟 오직 유
• 黨 무리 당
人 사람 인
之 갈 지
偸 미워할 투
樂 즐길 락
兮 어조사 혜

路 길 로
幽 머금을 류

어찌 걸임금과 주임금은 나라를 어지럽히어 ㅡ 대저 사악한 지름길로 갈 길을 재촉하였는가. ㅡ 오직 소인배들이 구차하게 안락함을 쫓아서

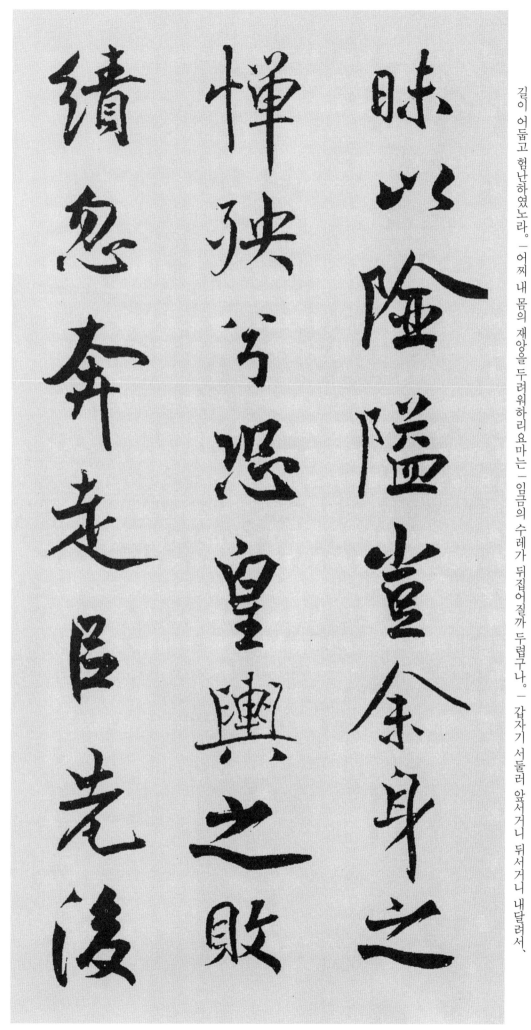

길이 어둡고 험난하였노라. ─ 어찌 내 몸의 재앙을 두려워하리요마는 ─ 임금의 수레가 뒤집어질까 두렵구나. ─ 갑자기 서둘러 앞서거니 뒤서거니 내달려서,

• 昧	어두울 매
以	써 이
險	험할 험
隘	막을 애
豈	어찌 기
余	나 여
身	몸 신
之	갈 지
• 憚	탄식 탄
殃	재앙 앙
兮	어조사 혜
恐	두려울 공
皇	임금 황
輿	수레 여
之	갈 지
敗	패할 패
• 績	길삼 적
忽	문득 홀
奔	분주할 분
走	달릴 주
以	써 이
先	먼저 선
後	뒤 후

兮 어조사 혜

及 미칠 급
前 앞 전
王 임금 왕
之 갈 지
踵 발뒤꿈치 종
武 호반 무

荃 향풀 전
不 아니 불
揆 살필 규
余 나 여
之 갈 지
中 가운데 중
情 정 정
兮 어조사 혜

反 반할 반
信 믿을 신
讒 간악할 참
而 써 이
齎 빠를 제
怒 성낼 노

余 나 여
固 굳을 고
知 알 지

선대의 왕들의 발자취에 이르리라. 향풀 같은 임금은 나의 속마음을 살피지 못하고 오히려 참소를 믿어서 몹시 화를 내었지.

兮及前王之踵武

不撥余之中情兮反

信讒而齎怒余固知

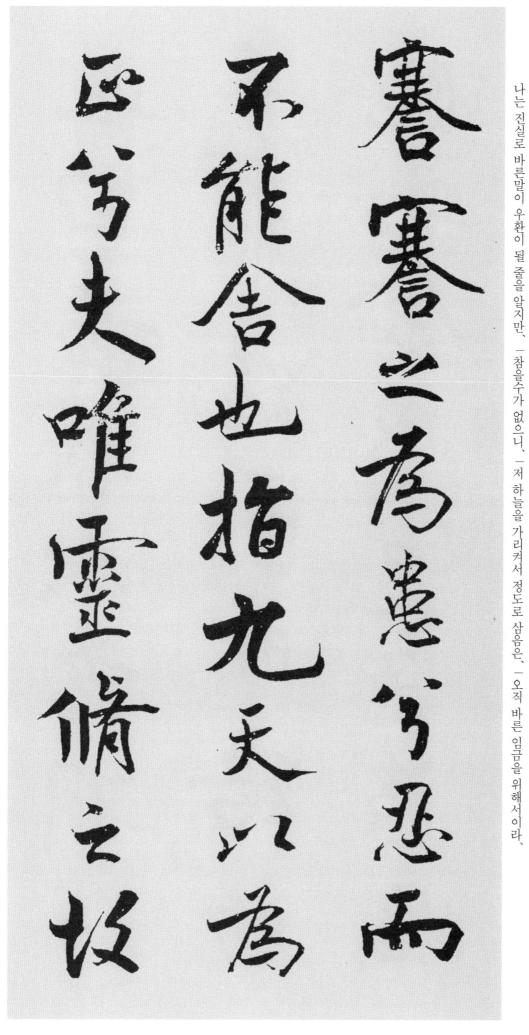

21

나는 진실로 바른말이 우환이 될 줄을 알지만、 참을 수가 없으니、 저 하늘을 가리켜서 정도로 삼음은、 오직 바른 임금을 위해서이라、

- 謇 곤은말 건
- 謇 곤은말 건
- 之 갈 지
- 爲 하 위
- 患 근심 환
- 兮 어조사 혜

- 忍 참을 인
- 而 말이을 이
- 不 아니 불
- 能 능할 능
- 舍 버릴 사
- 也 어조사 야

- 指 가릴 지
- 九 아홉 구
- 天 하늘 천
- 以 써 이
- 爲 하 위
- 正 바를 정
- 兮 어조사 혜

- 夫 사내 부
- 唯 오직 유
- 靈 신령 령
- 脩 공경할 수
- 之 갈 지
- 故 연고 고

해질녘에 만나기로 기약하였으나, 아! 도중에 길을 바꿨지. 처음에 나와 언약을 하였건만 나중에 마음을 바꾸어 다른 뜻을 지녔네.

也日黃昏以爲期兮

羌中路而改路初
道

旣與余成言兮後悔

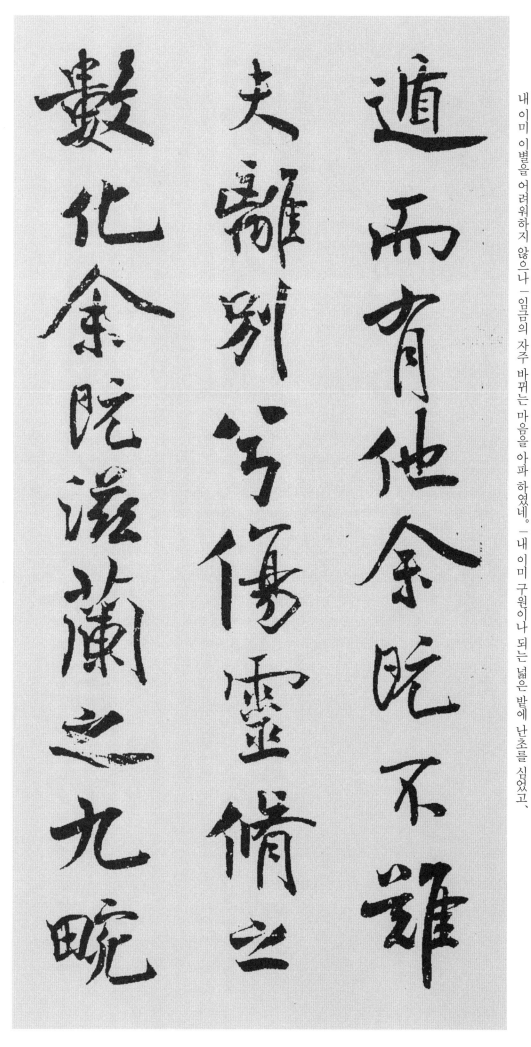

遁而有他　余旣不難　夫離別兮　傷靈脩之數化　余旣滋蘭之九畹

- 遁　숨을 둔
而　말이을 이
有　있을 유
他　다를 타

　余　나 여
旣　이미 기
不　아니 불
難　어려울 난

- 夫　사내 부
離　떠날 리
別　떠날 별
兮　어조사 혜

　傷　상처 상
靈　신령 령
脩　공경할 수
之　갈 지

- 數　자주 삭
化　될 화

　余　나 여
旣　이미 기
滋　기를 자
蘭　난초 란
之　갈 지
九　아홉 구
畹　이랑 원

내 이미 이별을 어려워하지 않으나 임금의 자주 바뀌는 마음을 아파 하였네. 내 이미 구원이나 되는 넓은 밭에 난초를 심었었고,

兮 어조사 혜

又 또 우
樹 심을 수
蕙 혜초 혜
之 갈 지
百 일백 백
晦 밭이랑 묘

畦 밭두둑 휴
留 머무를 류
夷 오랑캐 이
與 더불 여
揭 들 게
車 수레 거
兮 어조사 혜

雜 섞일 잡
杜 막을 두
衡 저울 형
與 더불 여
芳 꽃다울 방
芷 구리때 지

冀 하고자할 기
枝 가지 지

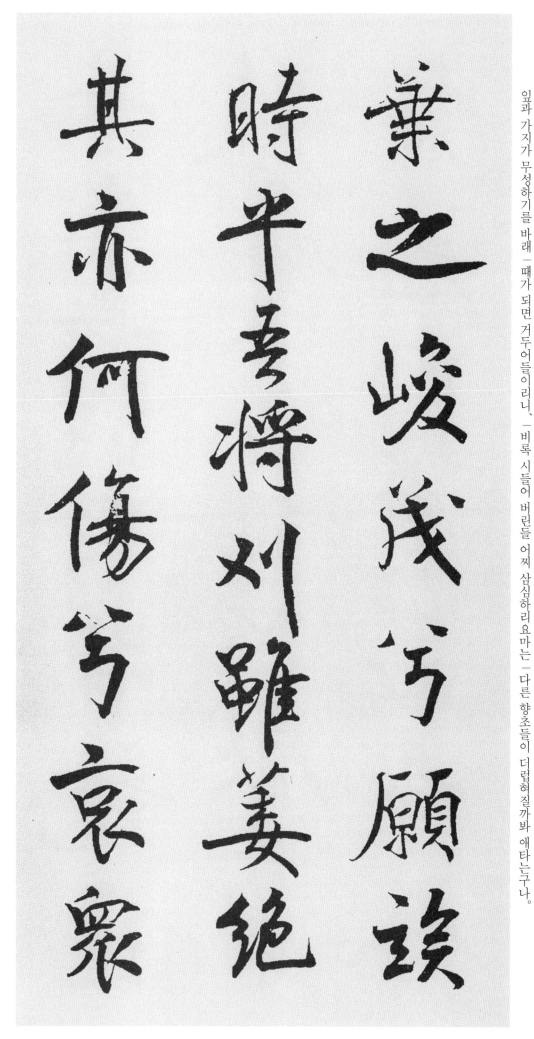

잎과 가지가 무성하기를 바래 때가 되면 거두어들이리니、비록 시들어 버린들 어찌 삼심무하리요마는 다른 향초들이 더럽혀질까봐 애타는구나。

• 葉之	잎 엽 / 갈 지
峻茂	산높을 준 / 무성할 무
兮	어조사 혜
願竢	원할 원 / 기다릴 사
• 時乎	때 시 / 어조사 호
吾將	나 오 / 장차 장
刈	풀벨 예
雖萎	비록 수 / 이을 위
絶	끊을 절
• 其	그 기
亦	또 역
何	어찌 하
傷	상할 상
兮	어조사 혜
哀	슬플 애
衆	무리 중

芳 꽃술 방
之 갈 지
蕪 무성할 무
穢 더러울 예

衆 무리 중
皆 다 개
競 다툴 경
進 나아갈 진
● 以 써 이
貪 탐할 탐
婪 탐할 람
兮 어조사 혜

憑 의지할 빙
不 아니 불
厭 싫을 염
乎 어조사 호
求 구할 구
● 索 찾을 색

羌 발어사 강
內 안 내
恕 용서 서
己 몸 기
以 써 이
量 헤아릴 량
人 사람 인

뭇 소인들이 다투어서 탐욕을 내는구나. 온통 군자의 단점을 찾기에 싫증도 안 나는가. 아 속으로 자신은 용서하면서 남은 따지려하니,

芳之蕪穢衆皆競進以貪婪兮憑不厭乎求索羌內恕己以量人

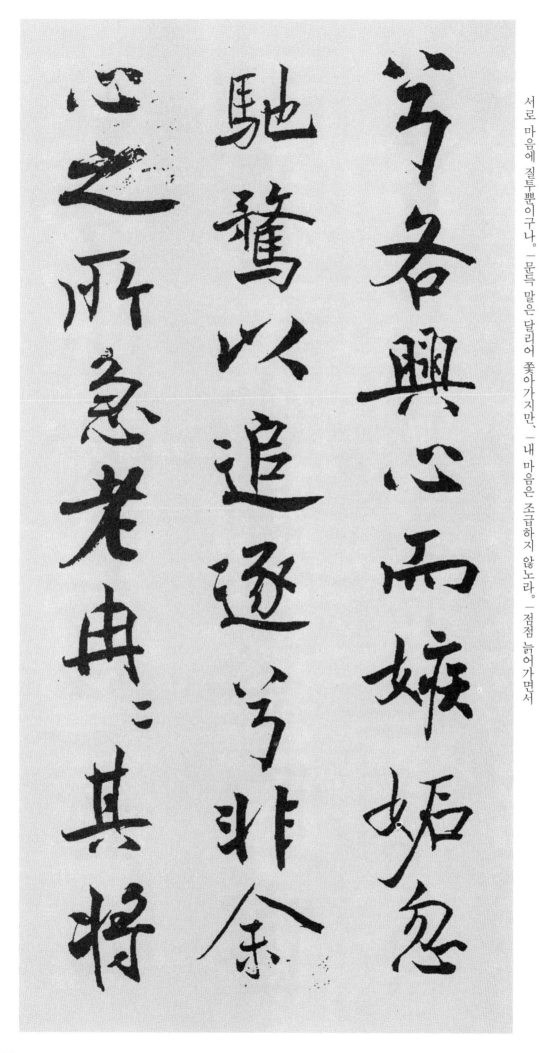

서로 마음에 질투뿐이구나. 문득 말은 달리어 쫓아가지만, 내 마음은 조급하지 않노라. 점점 늙어가면서

- 兮 어조사 혜

 各 각각 각
 興 흥할 흥
 心 마음 심
 而 말이을 이
 嫉 시기할 질
 妬 시기할 투

 忽 문득 홀
- 馳 달릴 치
 騖 달릴 무
 以 써 이
 追 따를 추
 逐 따를 축
 兮 어조사 혜

 非 아닐 비
 余 나 여
- 心 마음 심
 之 갈 지
 所 바 소
 急 급할 급

 老 늙을 로
 冉 나아갈 염
 冉 나아갈 염
 其 그 기
 將 장차 장

●至 이를 지
　今 어조사 혜

　恐 두려울 공
　脩 세울 수
　名 이름 명
　之 갈 지
　不 아니 불
　立 설 립
●朝 아침 조
　飲 마실 음
　木 나무 목
　蘭 난초 란
　之 갈 지
　隆 떨어질 추
　露 이슬 로
●兮 어조사 혜

　夕 저녁 석
　餐 먹을 찬
　秋 가을 추
　菊 국화 국
　之 갈 지
　落 떨어질 락
　英 꽃부리 영

이름을 세우지 못할까 두렵네. 아침에 목란에 서린 이슬을 마시고, 저녁엔 가을 국화의 지는 꽃을 먹으니,

至兮恐脩名之不立
朝飲木蘭之隆露
兮夕餐秋菊之落英

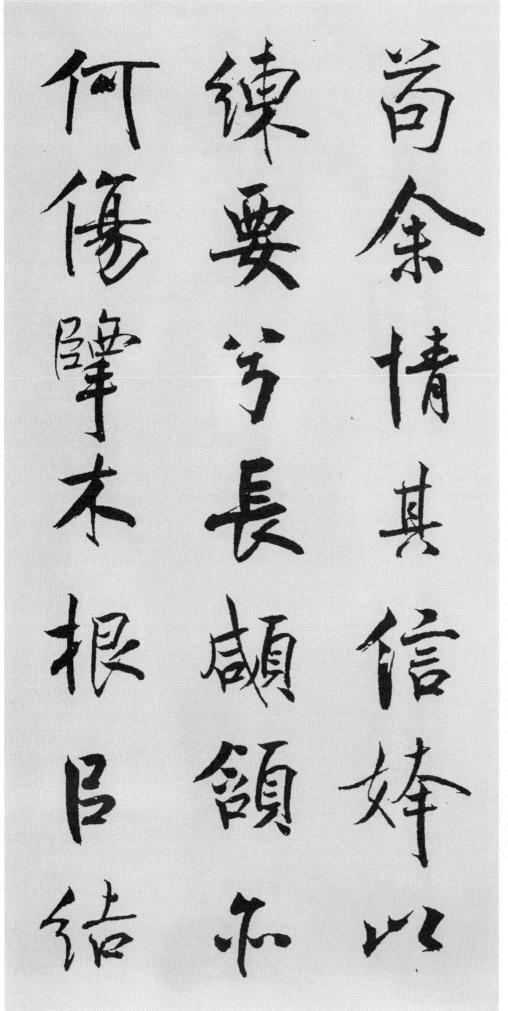

• 苟余情其信 ★ 以 　진실로구 / 나여 / 정정 / 그기 / 진실로신 / 예쁠과 / 써이

• 練要兮 　단련할련 / 요구할요 / 어조사혜

長頷頷亦 　길장 / 주릴함 / 턱함 / 또역

• 何傷 　어찌하 / 상할상

攣木根以結 　가질람 / 나무목 / 뿌리근 / 써이 / 맺을결

참으로 내 마음 진실되고 아름다와 정성지극하니 ㅣ 오래 굶주린들 또 어찌 마음 아파하리요. ㅣ 나무 뿌리를 가져다가 구리떼뿌리 향초를 묶고

당귀의 떨어지는 꽃떨기를 매어, ㅣ계수를 들어서 혜초를 엮으며 ㅣ큰 밧줄을 길게 늘어뜨렸네.

- 葖 궁궁이싹 채
 兮 어조사 혜

 貫 꿸 관
 薜 담장이덩쿨 벽
 荔 벽려풀 려
 之 갈 지
 落 떨어질 락
- 蘂 꽃술 예

 矯 들 교
 菌 버섯균 균
 桂 계수 계
 以 써 이
 紉 실꿸 인
 蕙 혜초 혜
- 兮 어조사 혜

 索 찾을 색
 胡 오랑캐 호
 繩 새끼줄 승
 之 갈 지
 纚 치포건 사
 纚 치포건 사

 謇 어기사 건

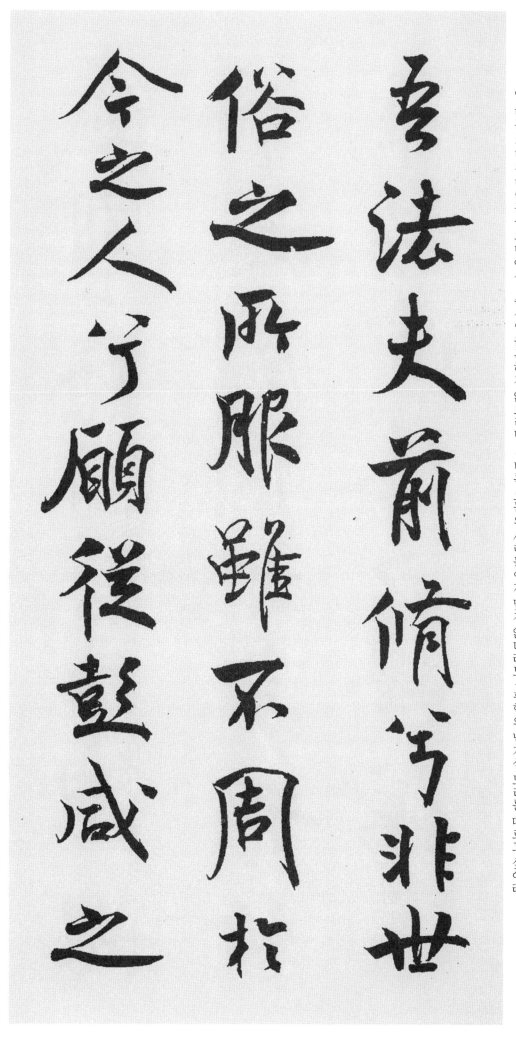

吾法夫前脩兮

非世俗之所服

雖不周於

今之人兮

願從彭咸之

31

아, 나는 전대의 현인들을 본받아서 —속세에 굴복하지 않으리니, —비록 오늘의 사람들에게 맞지 않더라도 —팽함의 남기신 도리를 따르고 싶어라.

• 吾 나 오
法 법 법
夫 사내 부
前 앞 전
脩 공경할 수
兮 어조사 혜

非 아닐 비
世 인간 세
• 俗 풍속 속
之 갈 지
所 바 소
服 옷 복

雖 모름지기 수
不 아닐 부
周 맞을 주
於 어조사 어
• 今 이제 금
之 갈 지
人 사람 인
兮 어조사 혜

願 원할 원
從 따를 종
彭 성 팽
咸 다 함
之 갈 지

遺則長太息以掩涕

兮哀民生之多艱余

雖好脩姱以鞿羈兮

길게 탄식하면서 눈물을 거두며, 一백성의 많은 고난을 슬퍼하였노라. 一내 오직 착하고 선한데도 얽매여 있으니

• 遺	남길 유
則	법칙 칙
長	길 장
太	클 태
息	탄식할 식
以	써 이
掩	거둘 엄
涕	흐를 체
• 兮	어조사 혜
哀	슬플 애
民	백성 민
生	날 생
之	갈 지
多	많을 다
艱	고생 간
余	나 여
• 雖	오직 수
好	좋을 호
脩	공경할 수
姱	예쁠 과
以	써 이
鞿	말재갈 기
羈	나그네 기
兮	어조사 혜

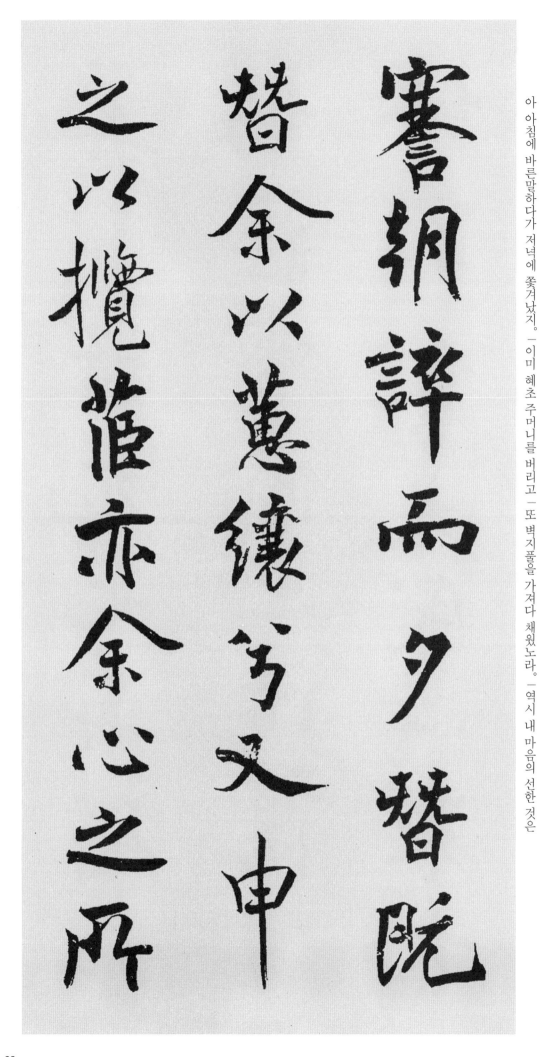

아침에 바른말하다가 저녁에 쫓겨났지. ㅡ이미 혜초 주머니를 버리고 ㅡ또 벽지풀을 가져다 채웠노라. ㅡ역시 내 마음의 선한 것은

- 謇朝誶而夕替
 - 謇 치포 건
 - 朝 아침 조
 - 誶 간언할 수
 - 而 말이을 이
 - 夕 저녁 석
 - 替 쫓겨날 체
 - 旣 이미 기
- 替余以蕙纕兮
 - 替 대신 체
 - 余 나 여
 - 以 써 이
 - 蕙 혜초 혜
 - 纕 아씨 양
 - 兮 어조사 혜
 - 又 또 우
 - 申 펼 신
- 之以攬茝
 - 之 갈 지
 - 以 써 이
 - 攬 들 람
 - 茝 궁궁이싹 채
 - 亦 또 역
 - 余 나 여
 - 心 마음 심
 - 之 갈 지
 - 所 바 소

비록 아홉 번 죽어도 오히려 후회하지 않으리라. 임금의 무분별을 원망하나니, 끝내 이 백성의 마음을 살피지 못하는구나.

善兮雖九死其猶未悔怨靈脩之浩蕩兮終不察夫民心衆女

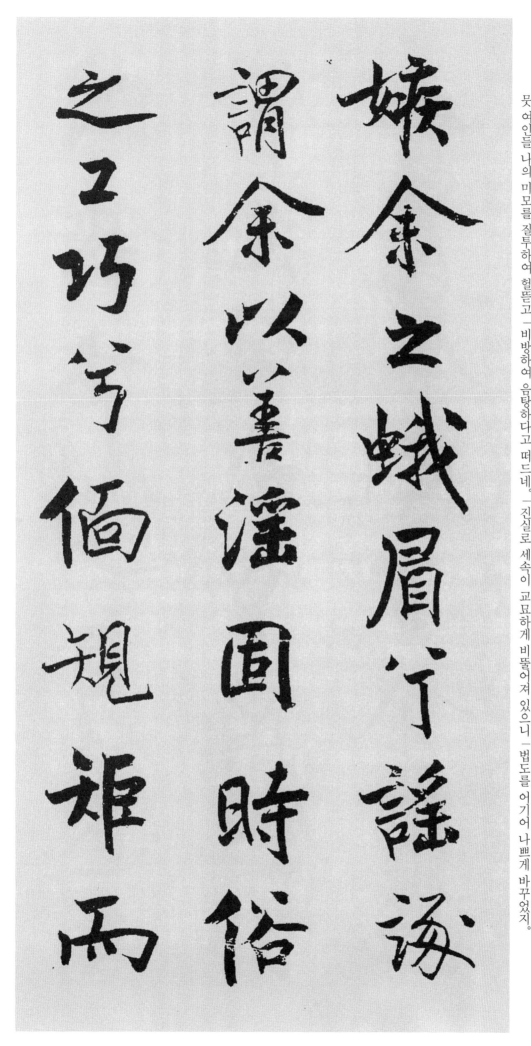

嫉余之蛾眉兮謠諑謂余以善淫固時俗之工巧兮偭規矩而

뭇 여인들 나의 미모를 질투하여 헐뜯고 ─ 비방하여 음탕하다고 떠드네. ─ 진실로 세속이 교묘하게 비뚤어져 있으니 ─ 법도를 어기어 나쁘게 바꾸었지.

- 嫉 미워할 질
 余 나 여
 之 갈 지
 蛾 나비 아
 眉 눈썹 미
 兮 어조사 혜

 謠 노래 요
 諑 참소 착
- 謂 이를 위
 余 나 여
 以 써 이
 善 착할 선
 淫 음란할 음

 固 굳을 고
 時 때 시
 俗 민속 속
- 之 갈 지
 工 장인 공
 巧 교묘할 교
 兮 어조사 혜

 偭 어길 면
 規 규칙 규
 矩 법 구
 而 말이을 이

法度를 어기고 나쁜 길을 따르며 구차하게 영합하는 것을 도리어 여기고 있는구나. 근심하고 고민하여 넋이 빠져 있으니

改錯背繩墨以追曲
兮競周容以爲度忳
鬱邑余侘傺兮吾獨

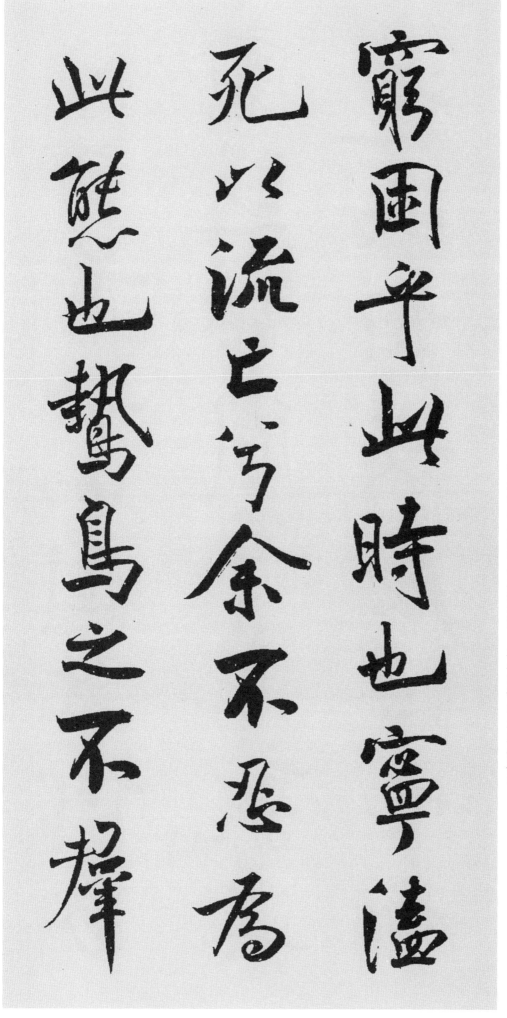

窮困乎此時也 寧溘
死以流亡兮 余不忍爲
此態也 鷙鳥之不羣

나 홀로 이때에 고난을 겪는 도다. —차라리 홀연히 죽어 떠날지언정 —내 차마 이 행태만은 못하겠네. —독수리는 떼 짓지 않는데,

- 窮 궁할 궁
 困 곤고할 곤
 乎 어조사 호
 此 이 차
 時 때 시
 也 어조사 야

 寧 차라리 영
 溘 문득 합
- 死 죽을 사
 以 써 이
 流 흐를 류
 亡 망할 망
 兮 어조사 혜

 余 나 여
 不 아니 불
 忍 참을 인
 爲 하 위
- 此 이 차
 態 모양 태
 也 어조사 야

 鷙 새매 지
 鳥 새 조
 之 갈 지
 不 아니 불
 羣 무리 군

兮 어조사 혜

自 스스로 자
前 앞 전
世 안간 세
而 말이을 이
固 연고 고
然 그럴 연

何 어찌 하
方 모 방
圜 둥글 환
之 갈 지
能 능할 능
周 어울릴 주
兮 어조사 혜

夫 사내 부
孰 누구 숙
異 다를 이
道 법도 도
而 말이을 이
相 서로 상
安 편안할 안

屈 굽을 굴
心 마음 심
而 말이을 이
抑 누를 억

옛부터 진실로 그러하였지. 어찌 각이 원와 어울릴 수 있으리. 누가 길을 달리하여서 편안할 수 있으리. 마음을 굽히고 뜻을 억누르며

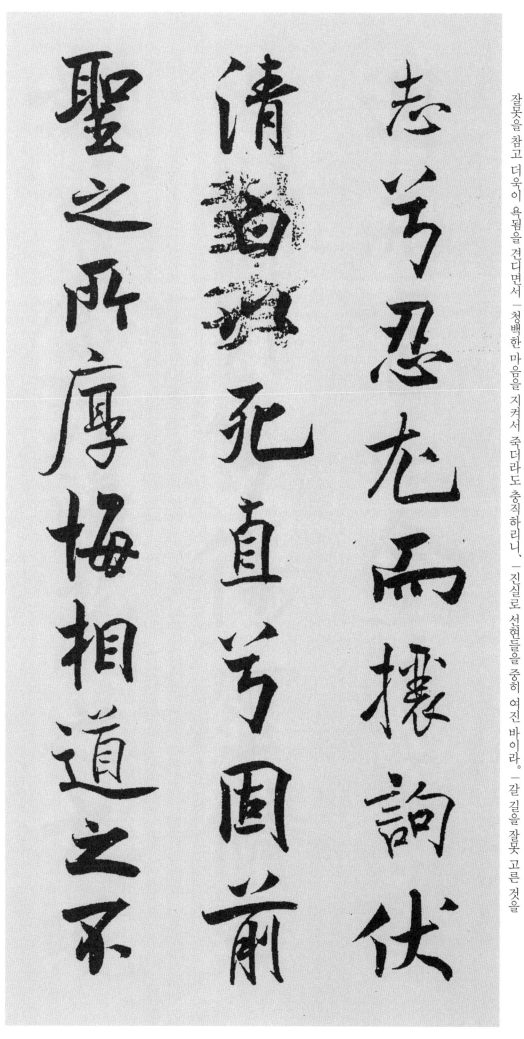

志兮 忍尤而攘詢伏

清白以死直兮固前

聖之所厚悔相道之不

- 志 뜻 지
 兮 어조사 혜

 忍 참을 인
 尤 더욱 우
 而 말이을 이
 攘 빼앗을 양
 詢 꾸짖을 구

 伏 지킬 복
- 淸 맑을 청
 白 흰 백
 以 써 이
 死 죽을 사
 直 곧을 직
 兮 어조사 혜

 固 굳을 고
 前 앞 전
- 聖 성인 성
 之 갈 지
 所 바 소
 厚 두터울 후

 悔 누우칠 회
 相 고를 상
 道 길 도
 之 갈 지
 不 아니 불

察 兮 延 佇 乎 吾 將 反

回 朕 車 以 復 臨 兮 及

行 迷 之 未 遠 步 余 馬

살피지 못함을 후회하였고 머뭇거리며 나는 장차 돌아갈 것이다. 나의 수레를 돌려 오던 길로 돌아 가리나, 길이 어긋난 것이 멀지는 않았지. 난초가 있는

- 察 살필 찰
 兮 어조사 혜

 延 끌 연
 佇 우두커니 저
 乎 어조사 혜
 吾 나 오
 將 장차 장
 反 반할 반

- 回 돌 회
 朕 나 짐
 車 수레 거
 以 써 이
 復 돌아올 복
 路 길 로
 兮 어조사 혜

 及 미칠 급
- 行 다닐 행
 迷 희미할 미
 之 갈 지
 未 아닐 미
 遠 멀 원

 步 걸음 보
 余 나 여
 馬 말 마

於蘭皐兮馳椒丘且焉止息進不入以離尤兮退將復脩吾初服

馬兮息進不入呂離尤

兮退將復脩吾初服

• 於　어조사 어
蘭　난초 란
皐　언덕 고
兮　어조사 혜

馳　달릴 치
椒　후추 초
丘　언덕 구
且　또 차
• 焉　어조사 언
止　그칠 지
息　쉴 식

進　나아갈 진
不　아니 불
入　들 입
以　써 이
離　떠날 리
尤　더욱 우
• 兮　어조사 혜

退　물러날 퇴
將　장차 장
復　다시 부
脩　닦을 수
吾　나 오
初　처음 초
服　입을 복

여못가로 나의 말을 서행하여 ㅣ향초가 있는 언덕으로 말을 달려 거기에서 쉬겠노라. ㅣ들어가지 못하고 고난만을 당하니, ㅣ물러나서 장차 나의 처음 지녔던 뜻을 닦으리라.

41

製 지을 제
芰 마름 기
荷 연꽃 하
以 써 이
爲 하 위
衣 옷 의
兮 어조사 혜

集 모을 집
芙 연꽃 부
蓉 연꽃 용
以 써 이
爲 하 위
裳 치마 상

不 아니 불
吾 나 오
知 알 지
其 그 기
亦 또 역
已 이미 이
兮 어조사 혜

苟 진실로 구
余 나 여

마름과 연꽃을 다듬어서 웃옷을 만들고 연꽃을 모아서 치마를 만들리니, 내 마음 알아주지 않아도 그 뿐이라.

製芰荷以爲衣兮
集芙蓉以爲裳
不吾知其亦已兮
苟余

情其信芳高余冠之岌岌兮長余佩之陸離芳与澤其雜糅兮

오직 나의 마음 진실하고 꽃답기만 하네. 나의 머릿관을 높이 쓰고 나의 패물을 길게 늘어뜨리고、향기와 윤기로 잘 섞어 놓으니

- 情 정 정
 其 그 기
 信 믿을 신
 芳 꽃다울 방

 高 높을 고
 余 나 여
 冠 관 관
 之 갈 지
- 岌 높을 급
 岌 높을 급
 兮 어조사 혜

 長 길 장
 余 나 여
 佩 찰 패
 之 갈 지
 陸 뭍 륙
- 離 떠날 리

 芳 꽃다울 방
 與 더불 여
 澤 못 택
 其 그 기
 雜 섞일 잡
 糅 섞일 유
 兮 어조사 혜

43

唯昭質其猶未虧

忽反顧以遊目兮

將往觀乎四荒

佩繽紛其

米芾 行書 離騷 經 | 44

이 결백한 바탕은 결코 사라지지 않으리라. ─ 문득 돌아보아 두루 살피고 ─ 장차 사방으로 다니며 구경하리라. ─ 패물이 화려하고 잘 꾸며져 있고,

● 唯	오직 유
昭	밝을 소
質	바탕 질
其	그 기
猶	오히려 유
未	아닐 미
虧	이그러질 휴
忽	문득 홀
● 反	반할 반
顧	돌아볼 고
以	써 이
遊	놀 유
目	눈 목
兮	어조사 혜
將	장차 장
往	갈 왕
● 觀	볼 관
乎	어조사 호
四	넉 사
荒	거칠 황
佩	찰 패
繽	성할 빈
紛	어지러울 분
其	그 기

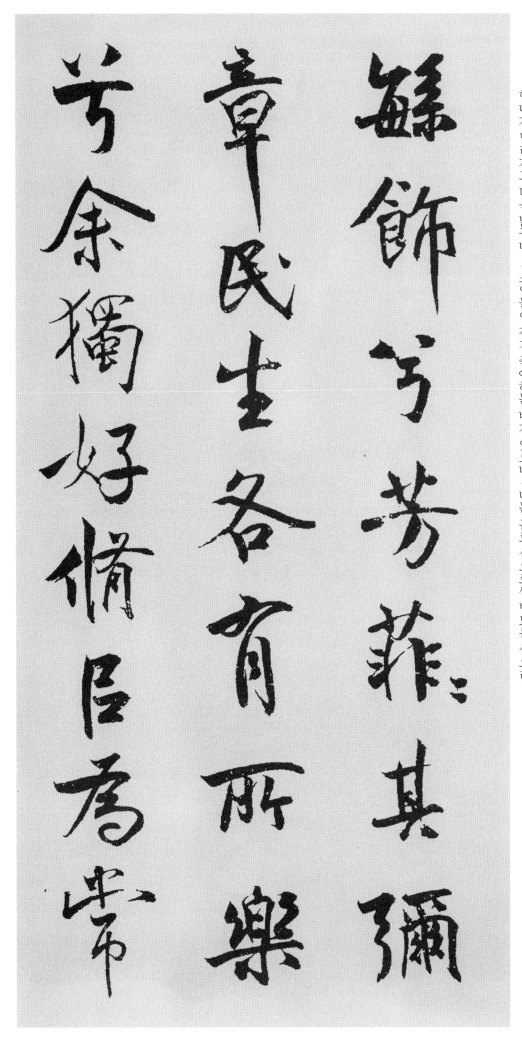

향내가 멀리 가고 더욱 밝구나. ─ 소인들이 각기 좋아하는 바가 있으나 ─ 나는 홀로 선으로써 법도를 삼으리.

- 繁 번성할 번
 飾 꾸밀 식
 兮 어조사 혜

 芳 꽃다울 방
 菲 순무 비
 菲 순무 비
 其 그 기
 彌 찰 미
- 章 밝을 장

 民 백성 민
 生 날 생
 各 각각 각
 有 있을 유
 所 바 소
 樂 즐거울 락
- 兮 어조사 혜

 余 나 여
 獨 홀로 독
 好 좋을 호
 脩 공경 수
 以 써 이
 爲 하 위
 常 법도 상

● 雖 비록 수
體 몸 체
解 풀 해
吾 나 오
猶 오히려 유
未 아닐 미
變 변할 변
兮 어조사 혜

● 豈 어찌 기
余 나 여
心 마음 심
之 갈 지
可 옳을 가
懲 바꿀 징

女 계집 여
嬃 윗누이 수
● 之 갈 지
嬋 예쁠 선
媛 예쁠 원
兮 어조사 혜

申 펼 신
申 펼 신
其 그 기
詈 욕할 리

비록 몸이 이그러져도 나의 뜻은, 불변하니, 어찌 내 마음을 바꿀 수 있으리. 여수는 애타게 잡으며 거듭 나를 나무라며 이르기를, '요임금의 신하인

雖體解吾猶未變兮 豈余心之可懲 女嬃之嬋媛兮 申申其詈

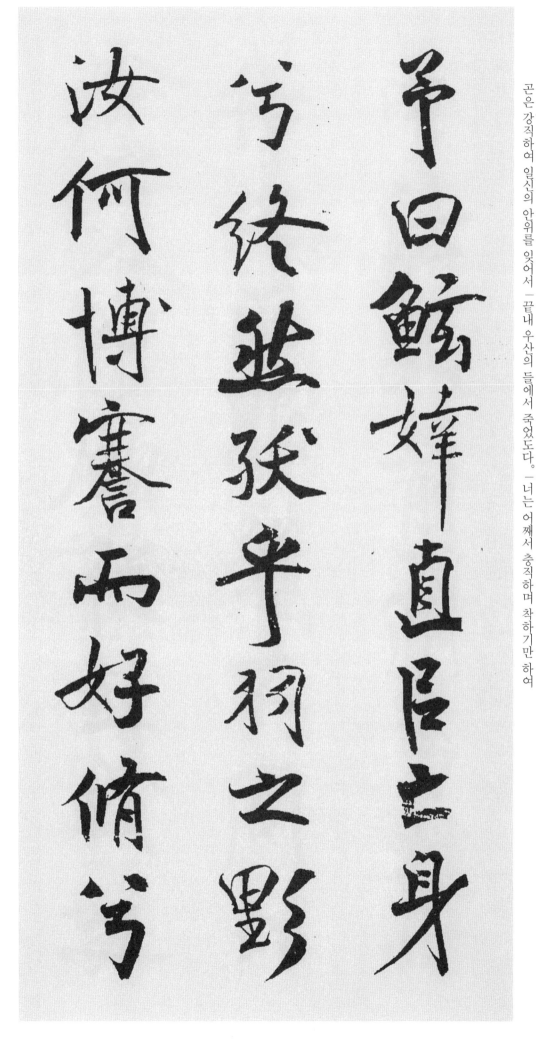

予日鯀婞直以亡身兮終然殀乎羽之野汝何博謇而好脩兮

곤은 강직하여 일신의 안위를 잊어서 끝내 우산의 들에서 죽었도다. 너는 어째서 충직하며 착하기만 하여

- 予 나 여
 日 가로 왈
 鯀 곤어 곤
 婞 쌈할 행
 直 곧을 직
 以 써 이
 亡 망할 망
 身 몸 신
- 兮 어조사 혜

 終 마칠 종
 然 그럴 연
 殀 일찍죽을 요
 乎 어조사 호
 羽 산이름 우
 之 갈 지
 野 들 야

- 汝 너 여
 何 어찌 하
 博 넓을 박
 謇 곧은말 건
 而 써 이
 好 좋을 호
 脩 공경할 수
 兮 어조사 혜

紛 어지러울 분
獨 홀로 독
有 있을 유
此 이 차
姱 예쁠 과
節 마디 절

薋 쌓을 자
菉 녹두 록
葹 도꼬마리 시
以 써 이
盈 찰 영
室 집 실
兮 어조사 혜

判 판단할 판
獨 홀로 독
離 버릴 리
而 말이을 이
不 아니 불
服 따를 복

衆 무리 중
不 아니 불
可 옳을 가

홀로 이러한 아름다운 절재만을 지키는가. ─ 녹두와 창이를 쌓아 방에 채우니, ─ 골라내어 버려서 쓸데가 없구나. ─ 뭇사람들에 외지게

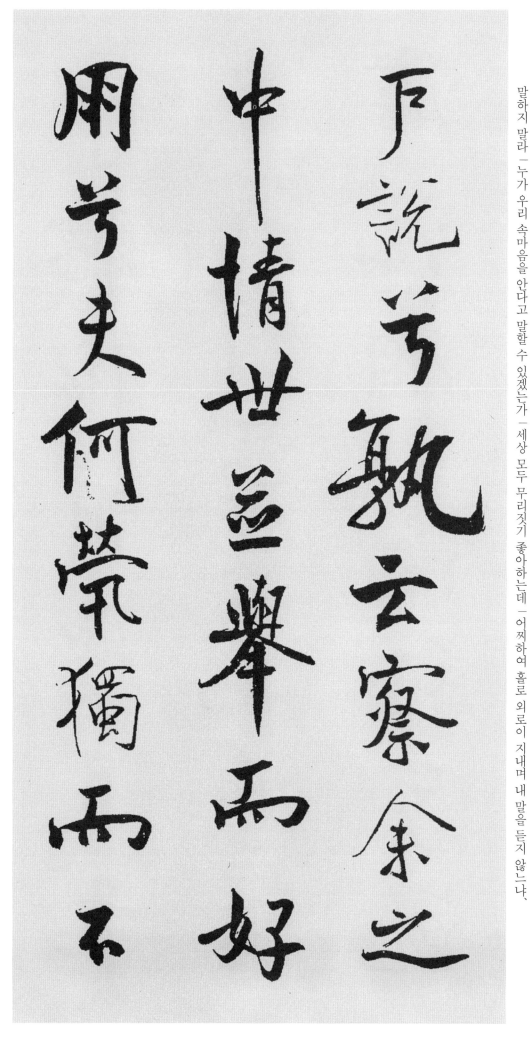

말하지 말라 누가 우리 속마음을 안다고 말할 수 있겠는가 세상 모두 무리짓기 좋아하는데 어찌하여 홀로 외로이 지내며 내 말을 듣지 않느냐

- 戸 집 호
 說 말씀 설
 兮 어조사 혜

 孰 누구 숙
 云 이를 운
 察 살필 찰
 余 나 여
 之 갈 지
- 中 가운데 중
 情 정 정

 世 인간 세
 並 아우를 병
 擧 들 거
 而 말이을 이
 好 좋을 호
- 朋 무리 붕
 兮 어조사 혜

 夫 사내 부
 何 어찌 하
 煢 근심할 경
 獨 홀로 독
 而 말이을 이
 不 아니 불

선대의 성인에 의지하여 절개와 중화를 지키며 一탄식하고 분개하면서 여기에 왔네. 一원수와 상수를 건너서 남쪽으로 가서

予聽 依前聖 以節
中兮 喟憑心 而歷茲
濟 沅湘以 南征兮 就

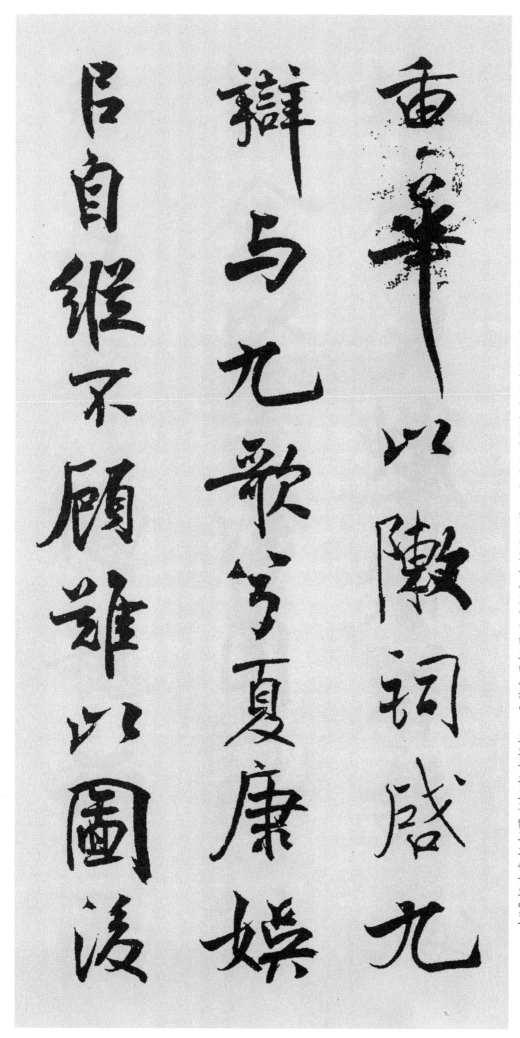

重華而陳詞
啓九辯與九歌兮
夏康娛以自縱
不顧難以圖後

순임금 중화씨를 찾아서 말씀을 드렸네. 하계가 구변과 구가를 얻어서, 하의 태강은 즐거이 멋대로 방종하여, 후환을 돌보지 않고 후손을 두었고,

51

그의 아들 오관은 그로인해 집안 싸움에 빠졌네。─후예는 너무 놀고 사냥을 좋아하고 ─또 큰 여우 사냥을 좋아하였다。─진실로 난잡한 무리는

兮五子用失乎家衖

羿淫遊以佚畋兮又

好射夫封狐固亂流

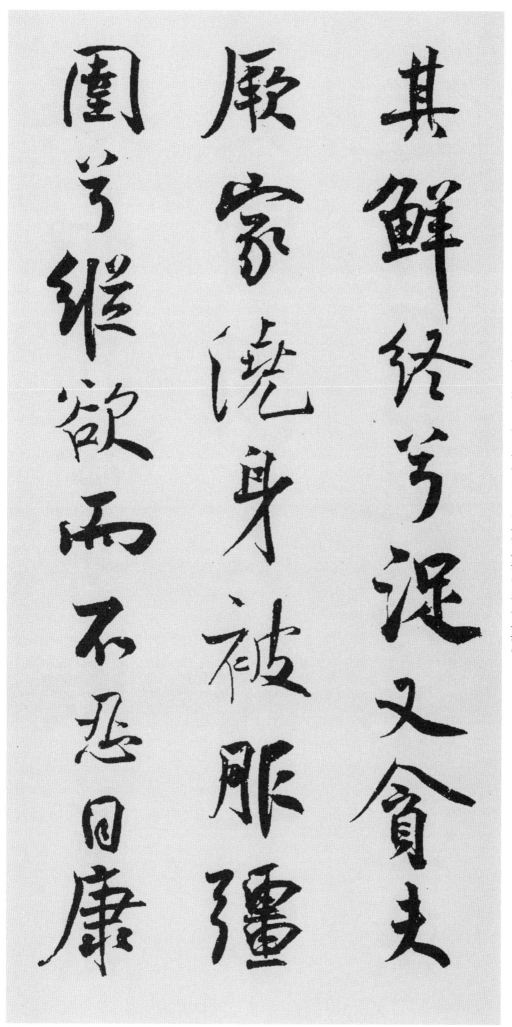

其 그 기
鮮 고울 선
終 마칠 종
兮 어조사 혜

淀 젖을 착
又 또 우
貪 탐할 탐
夫 사내 부
• 厥 그 궐
家 집 가

澆 물댈 요
身 몸 신
被 입을 피
服 따를 복
強 강할 강
• 圍 곤할 어
兮 어조사 혜

縱 세로 종
欲 하고자할 욕
而 말이을 이
不 아니 불
忍 참을 인

日 날 일
康 편안 강

끝을 잘 맺지 못한다. ─ 한참도 후예의 처실을 탐하였도다 ─ 요의 몸은 힘이 세고 방종하여 참지 못하여

娛而自忘兮

厥首用夫

顚隕

夏桀之常

違兮

乃遂焉而

逢殃

娛 즐거울 오
而 말이을 이
自 스스로 자
忘 망할 망
兮 어조사 혜

厥 그 궐
首 머리 수
用 쓸 용
夫 사내 부
顚 돌 전
隕 떨어진 운

夏 하나라 하
桀 준걸 걸
之 갈 지
常 항상 상
違 어길 위
兮 어조사 혜

乃 이에 내
遂 따를 수
焉 어조사 언
而 말이을 이
逢 만날 봉
殃 재앙 앙

날마다 즐기면서 자신을 망각하였다가 ― 그의 머리는 그로 인해 땅에 떨어졌도다. ― 하의 걸왕은 항상 천도를 어기어 따르다가 ― 마침내 재앙을 당하였고,

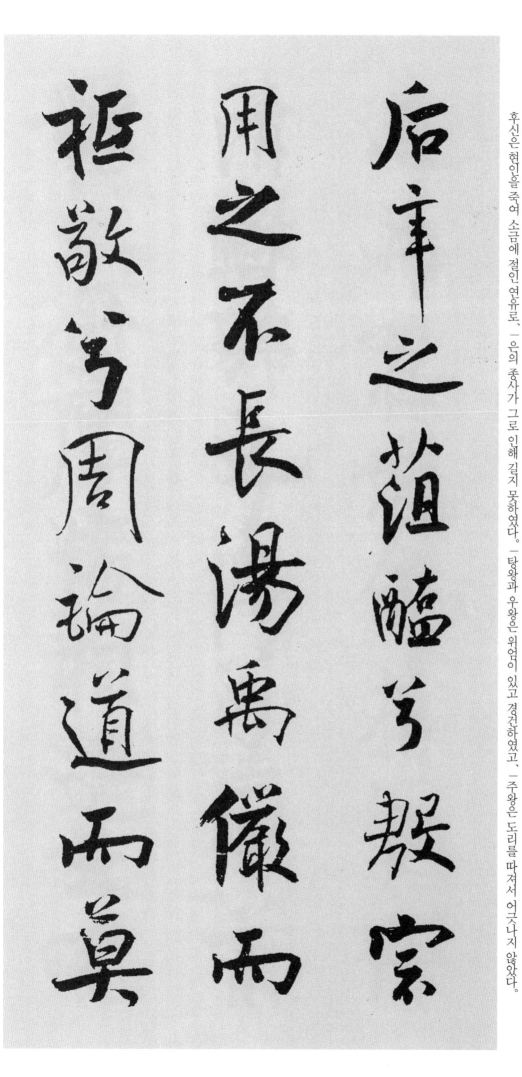

后辛之菹醢兮
殷宗用之不長
湯禹儼而祗敬兮
周論道而莫

后 뒷 후
辛 매울 신
之 갈 지
菹 김치 저
醢 간장 해
兮 어조사 혜

殷 은나라 은
宗 마루 종
• 用 쓸 용
之 갈 지
不 아닐 부
長 길 장

湯 상임금 탕
禹 우임금 우
儼 공경할 엄
而 말이을 이
• 祗 공경할 지
敬 공경 경
兮 어조사 혜

周 두루 주
論 논할 론
道 법도 도
而 말이을 이
莫 말 막

후신은 현인을 죽여 소금에 절인 연유로, 은의 종사가 그로 인해 길지 못하였다. 탕왕과 우왕은 위엄이 있고 경건하였고, 주왕은 도리를 따져서 어긋나지 않았았다.

舉賢才而授能兮

循繩墨而不頗

皇天無私阿兮

覽民德焉錯

현인을 천거하고 재능있는 사람을 받아들여서 —법도를 따르면서 치우치지 않았네. —하늘은 사사로이 치우치지 않고 —백성의 덕을 살펴서 돌보아 주노라.

輔夫維聖哲之茂行兮

苟得用此下土瞻

前而顧後兮相觀民

오직 성현께서는 언행이 훌륭하여ー이 땅을 다스리길 바라노라。ー앞을 보고 두루 살펴서ー백성의 마음을

- 輔 도울 보
 夫 사내 부
 維 맬 유
 聖 성인 성
 哲 밝을 철
 之 갈 지
 茂 무성할 무
 行 다닐 행
- 兮 어조사 혜

 苟 바랄 구
 得 얻을 득
 用 쓸 용
 此 이 차
 下 아래 하
 土 흙 토

 瞻 볼 첨
- 前 앞 전
 而 말이을 이
 顧 돌아볼 고
 後 뒤 후
 兮 어조사 혜

 相 서로 상
 觀 볼 관
 民 백성 민

57

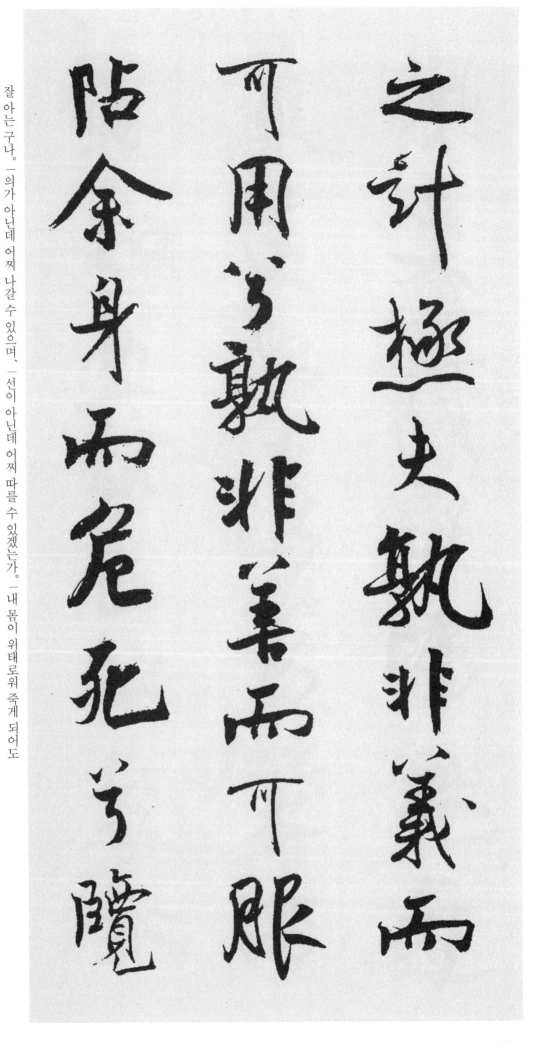

잘 아는구나. 「의」가 아닌데 어찌 나갈 수 있으며, 「선」이 아닌데 어찌 따를 수 있겠는가. 「내 몸이 위태로워 죽게 되어도

● 之	갈 지
計	셈 계
極	끝 극
夫	사내 부
孰	누구 숙
非	아닐 비
義	옳을 의
而	말이을 이
● 可	옳을 가
用	쓸 용
兮	어조사 혜
孰	누구 숙
非	아닐 비
善	착할 선
而	말이을 이
可	옳을 가
服	따를 복
● 阽	낭떠러지 점
余	나 여
身	몸 신
而	말이을 이
危	위태로울 위
死	죽을 사
兮	어조사 혜
覽	돌 람

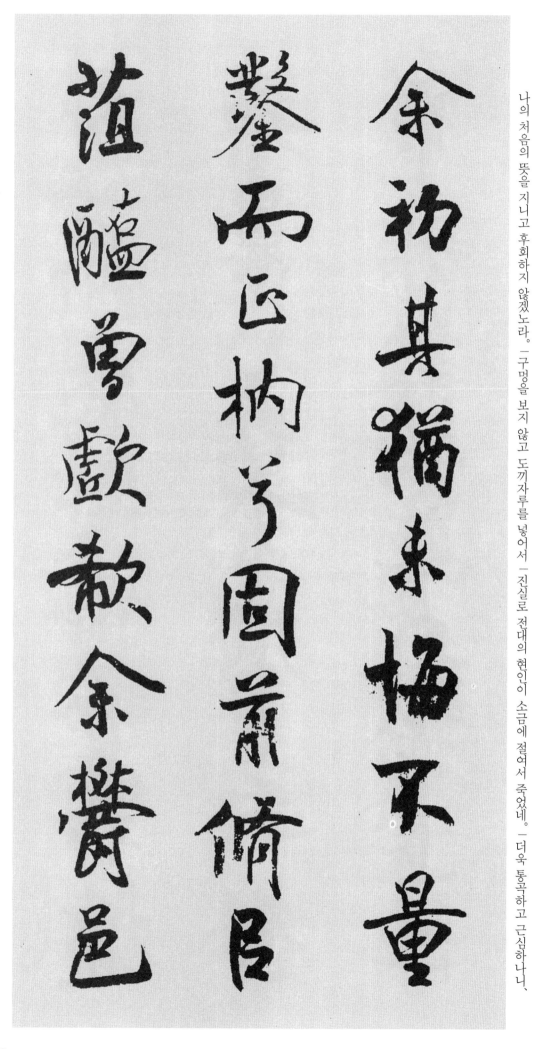

나의 처음의 뜻을 지니고 후회하지 않겠노라. 구멍을 보지 않고 도끼자루를 넣어서 진실로 전대의 현인이 소금에 절여서 죽었네. 더욱 통곡하고 근심하나니,

- 余 나 여
- 初 처음 초
- 其 그 기
- 猶 오히려 유
- 未 아닐 미
- 悔 어두울 회

- 不 아니 불
- 量 헤아릴 량
- 鑿 구멍 조
- 而 말이을 이
- 正 주입할 정
- 枘 자루 예
- 兮 어조사 혜

- 固 진실로 고
- 前 앞 전
- 脩 공경할 수
- 以 써 이
- 菹 김치 저
- 醢 간장 해

- 曾 더할 증
- 歔 한숨쉴 허
- 欷 한숨쉴 희
- 余 나 여
- 鬱 답답할 울
- 邑 고을 읍

兮 어조사 혜

哀 슬플 애
朕 나 짐
時 때 시
之 갈 지
不 아닐 부
當 마땅할 당

攬 들 람
茹 먹을 여
蕙 혜초 혜
以 써 이
掩 거둘 엄
涕 눈물흘릴 체
兮 어조사 혜

霑 젖을 점
余 나 여
襟 옷깃 금
之 갈 지
浪 몰결 랑
浪 물결 랑

跪 꿇을 궤
敷 여밀 부
衽 옷깃 임
以 써 이
陳 펼 진

나의 때가 마땅치 않아서 슬퍼한다네. ─ 부드러운 혜초를 따다가 눈물을 닦으나 ─ 흐르는 눈물이 내 옷을 적시네. ─ 엎드려 옷깃을 여미고 말씀을 드리니

芳哀朕時之不當攬茹蕙以掩涕兮霑余襟之浪浪跪敷衽以陳

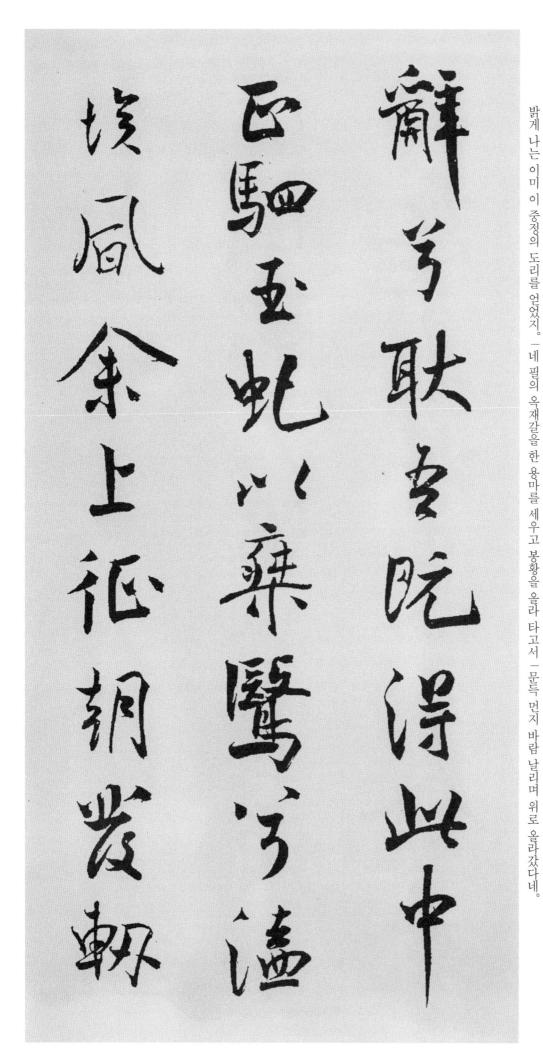

밝게 나는 이미 이 중정의 도리를 얻었지. 네 필의 옥재갈을 한 용마를 세우고 봉황을 올라 타고서 문득 먼지 바람 날리며 위로 올라갔다네.

- 辭 말씀 사
 兮 어조사 혜

 耿 빛 경
 吾 나 오
 旣 이미 기
 得 얻을 득
 此 이 차
 中 가운데 중
- 正 바를 정

 駟 사마 사
 玉 구슬 옥
 虬 뿔없는용 규
 以 써 이
 乘 탈 승
 鷖 봉황 예
 兮 어조사 혜

 溘 문득 합
- 埃 티끌 애
 風 바람 풍
 余 나 여
 上 윗 상
 征 갈 정

 朝 아침 조
 發 출발할 발
 軔 수레바퀴가로목 인

於 어조사 어
蒼 푸를 창
梧 오동 오
兮 어조사 혜

夕 저녁 석
余 나 여
至 이를 지
乎 어조사 호
縣 고을 현
圃 채전 포

欲 하고자할 욕
少 적을 소
留 머무를 류
此 이 차
靈 신령 령
瑣 옥가루 쇄
兮 어조사 혜

日 날 일
忽 문득 홀
忽 문득 홀
其 그 기
將 장차 장
暮 저물 모

吾 나 오
令 명령 령
羲 기운 희

아침에 창오에서 출발하여 저녁에 현포에 이르렀네. 잠시 이 영쇄 궁문에 머물려하니 해가 어느덧 저물려 하였네.

於蒼梧兮夕余至乎
縣圃欲少留此靈瑣兮
日忽忽其將暮吾令羲

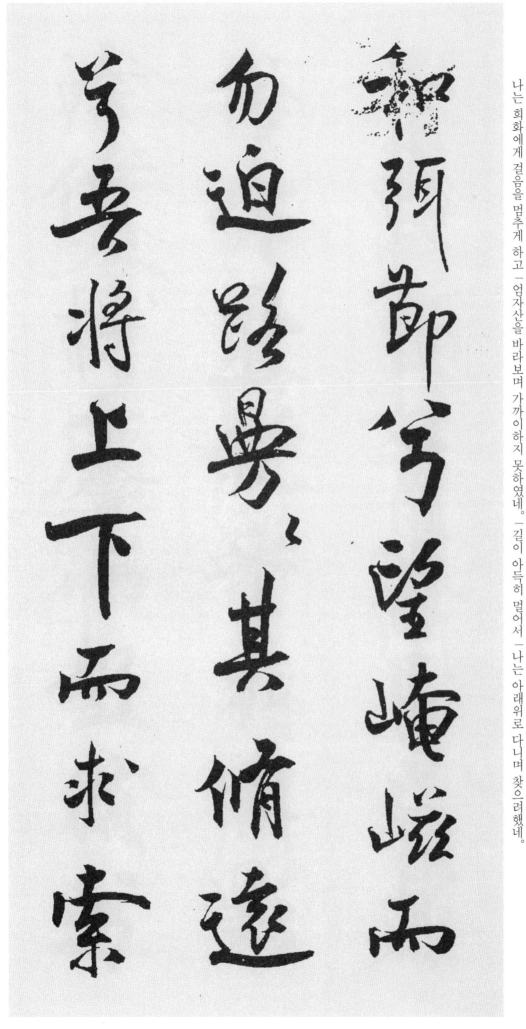

- 和 화목 화
- 彌 그칠 미
- 節 절제할 절
- 兮 어조사 혜

- 望 바랄 망
- 崦 해지는산 엄
- 嵫 산 자
- 而 말이을 이
- 勿 말 물
- 迫 핍박할 박

- 路 길 로
- 曼 길먼 만
- 曼 길먼 만
- 其 그 기
- 脩 길 수
- 遠 멀 원
- 兮 어조사 혜

- 吾 나 오
- 將 장차 장
- 上 위 상
- 下 아래 하
- 而 말이을 이
- 求 구할 구
- 索 찾을 색

63

飲余馬於咸池兮

余轡乎扶桑折若木

以拂日兮聊逍遙

내 말에게 함지에서 물 먹이고, 부상에서 고비를 매었도다. 약목을 꺾어서 해를 가리고, 잠시 거닐며 방황하였지

● 飲 마실 음
余 나 여
馬 말 마
於 어조사 어
咸 다 함
池 못 지
兮 어조사 혜

總 모두 총
● 余 나 여
轡 고삐 비
兮 어조사 혜
扶 질 부
桑 뽕나무 상

折 꺾을 절
若 같을 약
木 나무 목
● 以 써 이
拂 가릴 불
日 해 일
兮 어조사 혜

聊 무료할 료
逍 노닐 소
遙 노닐 요
以 써 이

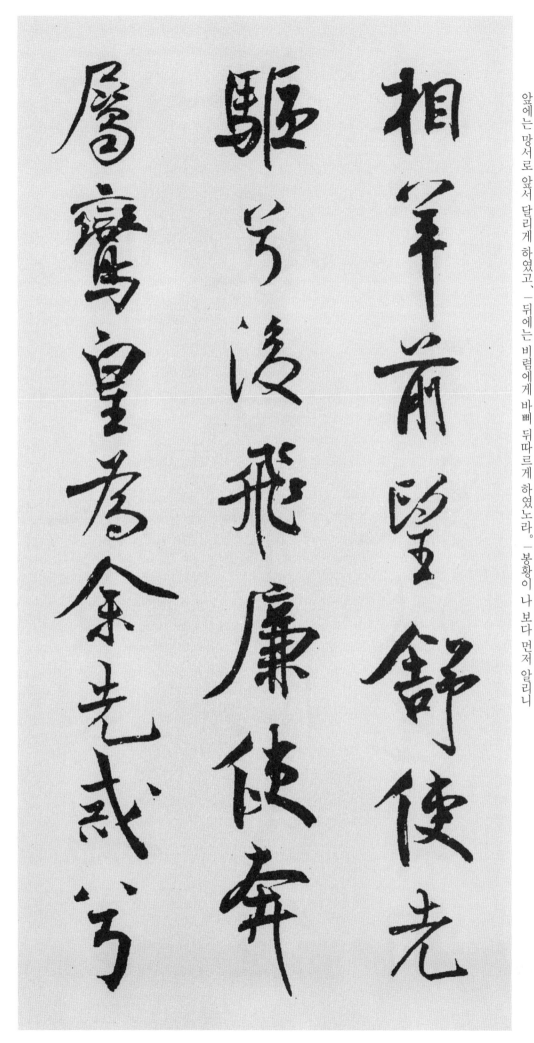

앞에는 망서로 앞서 달리게 하였고, 뒤에는 비렴에게 바삐 뒤따르게 하였노라. 봉황이 나보다 먼저 알리니

- 相 서로 상
 羊 양 양
 前 앞 전
 望 바랄 망
 舒 펼 서
 使 부릴 사
 先 먼저 선
- 驅 말달릴 구
 兮 어조사 혜

 後 뒤 후
 飛 날 비
 廉 검소할 렴
 使 부릴 사
 奔 분주할 분
- 屬 속할 속

 鸞 난새 난
 皇 임금 황
 爲 하 위
 余 나 여
 先 먼저 선
 戒 계율 계
 兮 어조사 혜

65

雷師告余以未具

吾令鳳鳥飛騰兮

繼之以日夜

飄風屯其相

雷 우레 뢰
師 스승 사
告 알릴 고
余 나 여
以 써 이
未 아닐 미
具 갖출 구

吾 나 오
令 명령 령
鳳 봉황새 봉
鳥 새 조
飛 날 비
騰 오를 등
兮 어조사 혜

繼 이을 계
之 갈 지
以 써 이
日 해 일
夜 밤 야

飄 날릴 표
風 바람 풍
屯 모일 둔
其 그 기
相 서로 상

뇌신이 떠날 행장 아직 못 갖췄다 하였노라 ―봉황에게 날아오르게 하고 ―밤낮으로 이어 달리니, ―회오리바람이 모였다가 흩어지고,

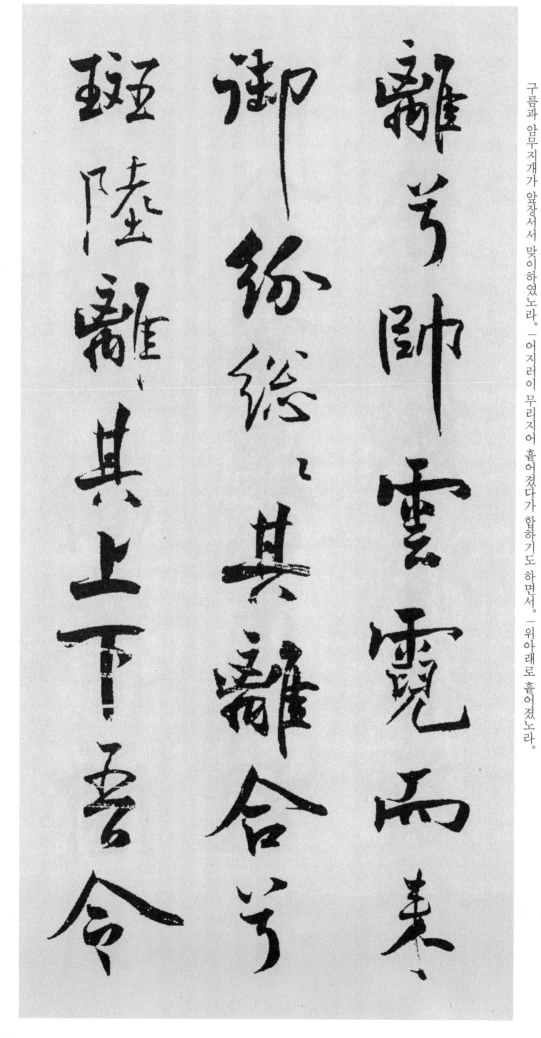

離 떠날 리
兮 어조사 혜

帥 거느릴 솔
雲 구름 운
霓 무지개 예
而 말이을 이
來 올 래
御 모실 어

紛 어지러울 분
總 모두 총
總 모두 총
其 그 기
離 떠날 리
合 모일 합
兮 어조사 혜

斑 어롱질 반
陸 뭍 륙
離 떠날 리
其 그 기
上 위 상
下 아래 하
吾 나 오
令 명령 령

구름과 암무지개가 앞장서서 맞이하였노라. 어지러이 무리지어 흩어졌다가 합하기도 하면서. 위아래로 흩어졌노라.

帝 임금 제
閽 문지기 혼
開 열 개
關 관문 관
兮 어조사 혜

倚 의지할 의
閶 하늘문 창
闔 문짝 합
而 말이을 이
望 바랄 망
予 나 여

時 때 시
曖 날흐릴 애
曖 날흐릴 애
其 그 기
將 장차 장
罷 파할 파
兮 어조사 혜

結 맺을 결
幽 머금을 유
蘭 난초 란
而 말이을 이
延 끌 연
佇 우두커니 저

내 수문장에게 자물목을 열라 하니 천문에 기대어 나를 바라보았네. 때가 흐릿하여지고 몸이 지쳐가니, 난초를 엮으며 머뭇거렸네.

帝閽開予俟閶闔
而望予時曖曖其將
罷兮結幽蘭而延佇

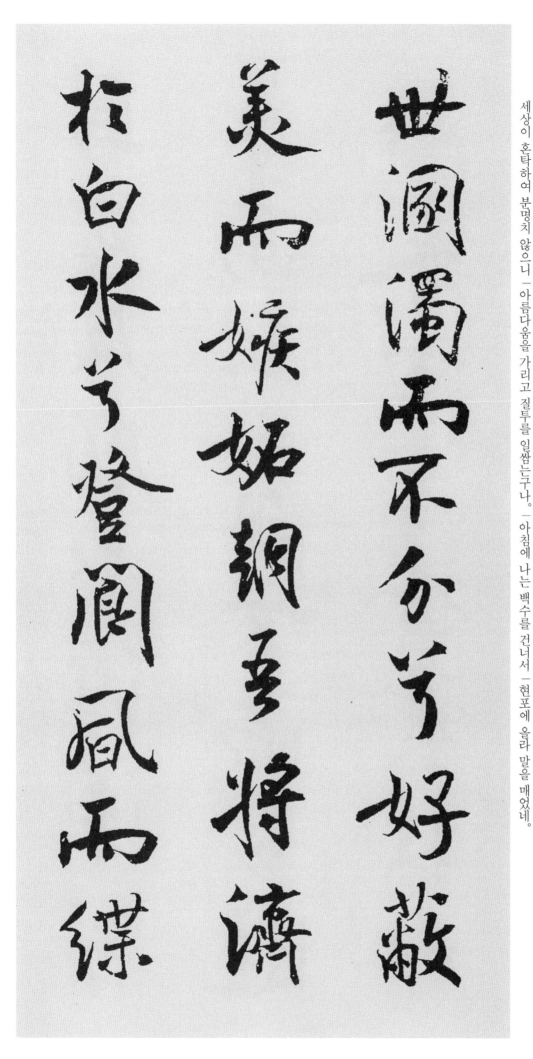

세상이 혼탁하여 분명치 않으니 ― 아름다움을 가리고 질투를 일삼는구나. ― 아침에 나는 백수를 건너서 ― 현포에 올라 말을 매었네.

- 世 세상 세
溷 뒷간 혼
濁 흐릴 탁
而 말이을 이
不 아니 불
分 나눌 분
兮 어조사 혜

好 좋을 호
蔽 폐할 폐
- 美 아름다울 미
而 말이을 이
嫉 미워할 질
妬 투기할 투

朝 아침 조
吾 나 오
將 장차 장
濟 건널 제
- 於 어조사 어
白 흰 백
水 물 수
兮 어조사 혜

登 오를 등
閬 산이름 랑
風 바람 풍
而 말이을 이
緤 맬 설

69

• 馬 말 마

忽 문득 홀
反 반할 반
顧 돌볼 고
以 써 이
流 흐를 류
涕 눈물흐릴 체
兮 어조사 혜

• 哀 슬플 애
高 높을 고
丘 언덕 구
之 갈 지
無 없을 무
女 계집 녀

滋 문득 합
吾 나 오
遊 놀 유
• 此 이 차
春 봄 춘
宮 궁궐 궁
兮 어조사 혜

折 꺾을 절
瓊 패옥 경
枝 가지 지
以 써 이

문득 돌아보며 눈물을 흘렸고, 고구산에 신녀가 없는 것을 슬퍼하였네. 잠시 나는 춘궁에서 놀면서, 옥가지를 꺾어서 옥패를 이었노라.

馬忽反顧以流涕兮

哀高丘之無女滋吾遊

此春宮兮折瓊枝以

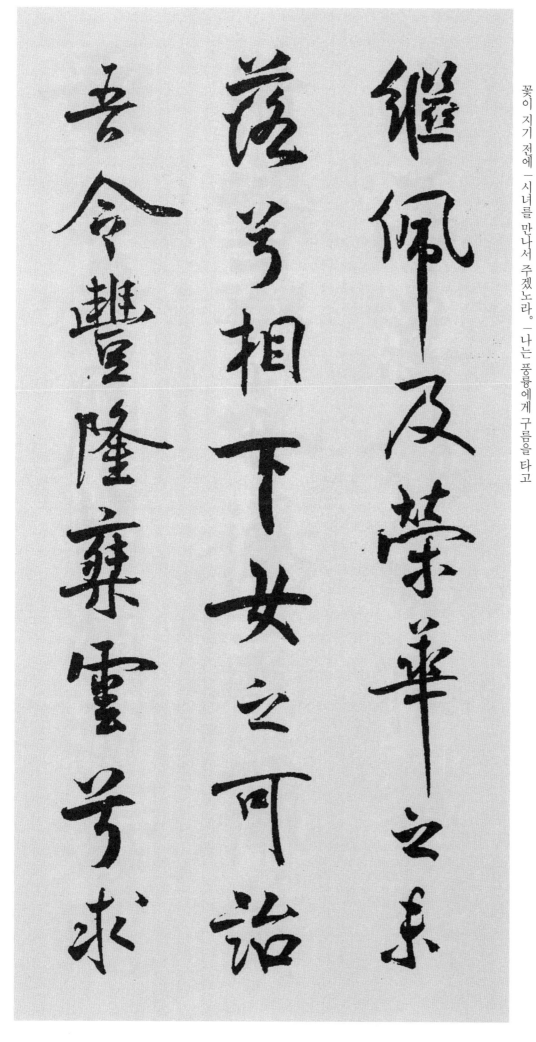

꽃이 지기 전에 시녀를 만나서 주겠노라. 나는 풍륭에게 구름을 타고

- 繼 이을 계
 佩 찰 패

 及 미칠급 영화영
 榮華 빛날 화
 之 갈 지
 未 아닐 미
- 落 떨어질 락
 兮 어조사 혜

 相 만날 상
 下 아래 하
 女 계집 녀
 之 갈 지
 可 가할 가
 詒 줄 이

- 吾 나 오
 令 명령 령
 豐 풍성할 풍
 隆 융성할 륭
 乘 탈 승
 雲 구름 운
 兮 어조사 혜

 求 구할 구

71

虙妃之所在解佩纕以
結言兮吾令蹇脩
爲理紛摠摠其離合兮

복비가 계신 곳을 찾도록 하여 허리띠를 풀어서 맹세하고, 건수에게 중매 서달라고 하였는데, 어지러이 모였다 흩어졌다 하면서

- 虙 성 복
妃 왕비 비
之 갈 지
所 바 소
在 있을 재

解 풀 해
佩 찰 패
纕 옥띠 양
以 써 이
- 結 맺을 결
言 말씀 언
兮 어조사 혜

吾 나 오
令 명령 령
蹇 절 건
脩 공경할 수
以 써 이
- 爲 하 위
理 도리 리

紛 흩어질 분
摠 모두 총
摠 모두 총
其 그 기
離 떠날 리
合 모을 합
兮 어조사 혜

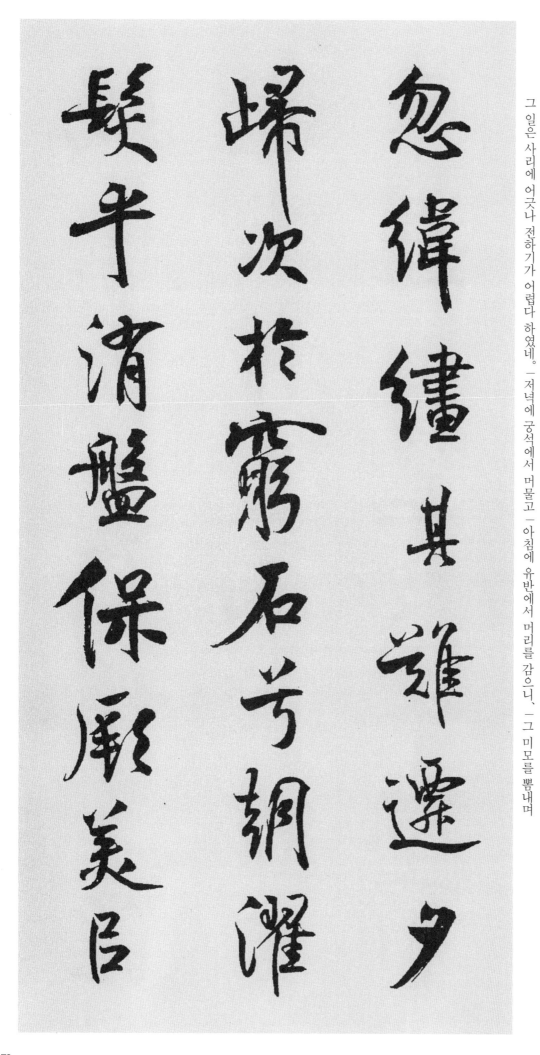

忽緯繡其難遷夕
歸次於窮石兮朝濯
髮乎洧盤保厥美以

그 일은 사리에 어긋나 전하기가 어렵다 하였네. 저녁에 궁석에서 머물고 아침에 유반에서 머리를 감으니, 그 미모를 뽐내며

- 忽 문득 홀
- 緯 씨 위
- 繡 어긋칠 획
- 其 그 기
- 難 어려울 난
- 遷 옮길 천

- 夕 저녁 석
- 歸 돌아갈 귀
- 次 머물 차
- 於 어조사 어
- 窮 궁구할 궁
- 石 돌 석
- 兮 어조사 혜

- 朝 아침 조
- 濯 빨 탁
- 髮 털 발
- 乎 어조사 호
- 洧 물 유
- 盤 서릴 반

- 保 보존할 보
- 厥 그 궐
- 美 아름다울 미
- 以 써 이

驕 교만할 교
傲 거드름 오
兮 어조사 혜

日 해 일
康 편안할 강
娛 즐길 오
以 써 이
淫 음란할 음
● 遊 놀 유

雖 비록 수
信 믿을 신
美 아름다울 미
而 말이을 이
無 없을 무
禮 예도 례
兮 어조사 혜

● 來 올 래
違 어길 위
棄 버릴 기
而 말이을 이
改 고칠 개
求 구할 구

覽 볼 람
相 서로 상

驕傲兮日康娛以淫

遊雖信美而無禮兮

來違棄而改求覽相

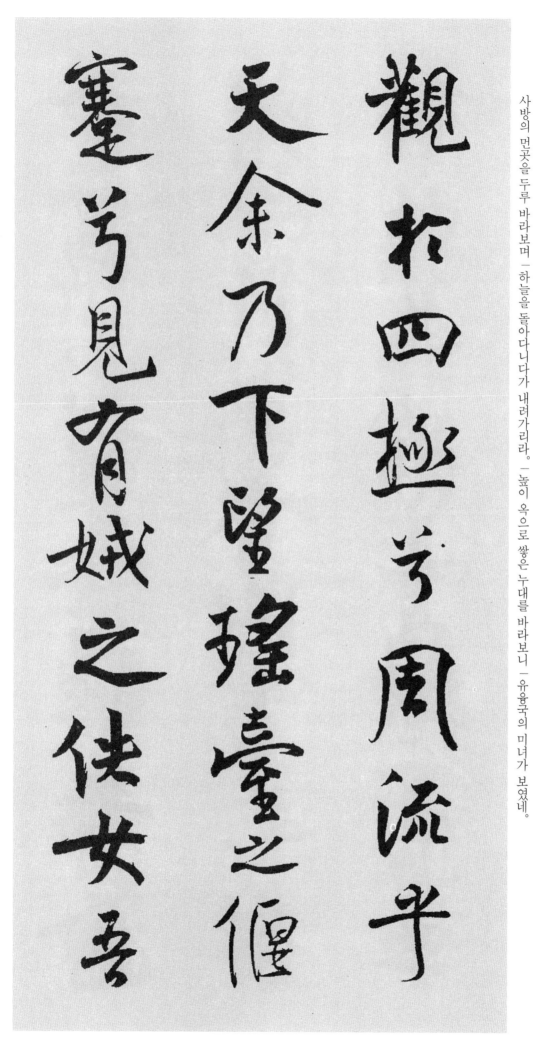

사방의 먼곳을 두루 바라보며 하늘을 돌아다니다가 내려가리라. 높이 옥으로 쌓은 누대를 바라보니 유융국의 미녀가 보였네.

- 觀 볼 관
 於 어조사 어
 四 넉 사
 極 다할 극
 兮 어조사 혜

 周 두루 주
 流 흐를 류
 乎 어조사 호
- 天 하늘 천
 余 나 여
 乃 이에 내
 下 아래 하

 望 바랄 망
 瑤 옥 요
 臺 누대 대
 之 갈 지
 偃 누울 언
- 蹇 절 건
 兮 어조사 혜

 見 볼 견
 有 있을 유
 娀 나라이름 융
 之 갈 지
 佚 허물 일
 女 계집 녀

 吾 나 오

나는 짐새를 매파로 삼으려 하니 ─ 짐새 나를 나쁘다고 하네. ─ 수비둘기가 울면서 날아가니 ─ 나는 그의 경박함이 미워졌다네.

令鵃爲媒兮
以不好雄鳩之鳴逝兮
余猶惡其佻巧心猶豫

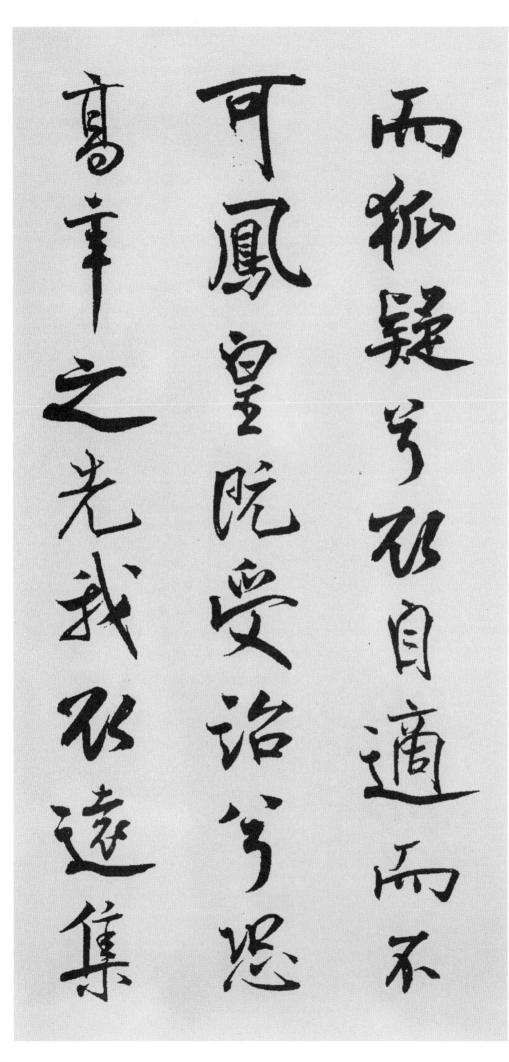

마음이 주저대고 의심스러워 가고 싶어도 할 수 없었지. 봉황이 예물을 받았으나 고신씨가 나보다 먼저 할까 두렵구나.

- 而 말이을 이
 狐 여우 호
 疑 의심 의
 兮 어조사 혜

 欲 하고자할 욕
 自 스스로 자
 適 적합할 적
 而 말이을 이
 不 아니 불
- 可 옳을 가

 鳳 봉황새 봉
 皇 임금 황
 旣 이미 기
 受 받을 수
 詒 줄 이
 兮 어조사 혜

 恐 두려울 공
- 高 높을 고
 辛 매울 신
 之 갈 지
 先 먼저 선
 我 나 아

 欲 하고지할 욕
 遠 멀 원
 集 모을 집

멀리 가고 싶어도 머물 곳이 없으니 잠시 덧없이 노닐며 다니겠노라. 소강이 장가가기 전에 유우국의 두 딸에게 마음을 두었지.

• 而	말이을 이
無	없을 무
所	바 소
止	그칠 지
兮	어조사 혜
聊	무료할 료
浮	뜰 부
遊	놀 유
以	써 이
• 逍	노닐 소
遙	노닐 요
及	미칠 급
少	적을 소
康	편안할 강
之	갈 지
未	아닐 미
家	집 가
• 兮	어조사 혜
留	머무를 류
有	있을 유
虞	우나라 우
之	갈 지
二	둘 이
姚	예쁠 요
理	이치 리
弱	약할 약

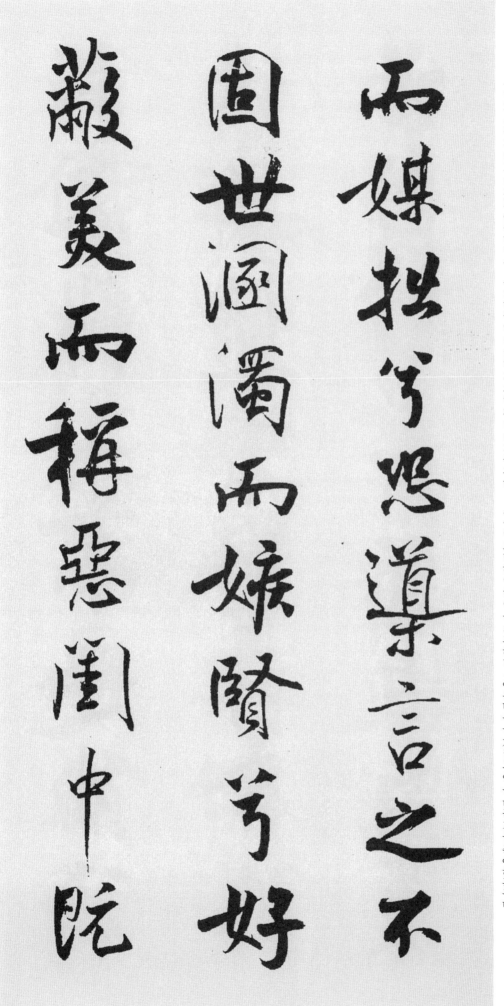

而媒拙兮恐導言之不固世溷濁而嫉賢兮好蔽美而稱惡閨中旣

중매가 신통치 않고 매파가 아둔하여서 중매하는 말이 미덥지 못할까 염려되는구나. 세상이 혼탁하여 현인을 질투하니 아름다움을 가리고 악을 내놓기를 좋아하는구나.

- 而 말이을 이
 媒 중매 매
 拙 졸할 졸
 兮 어조사 혜

 恐 두려울 공
 導 인도할 도
 言 말씀 언
 之 갈 지
 不 아니 불
- 固 굳을 고

 世 세상 세
 溷 뒷간 혼
 濁 흐릴 탁
 而 말이을 이
 嫉 투기할 질
 賢 어질 현
 兮 어조사 혜

 好 좋을 호
- 蔽 폐할 폐
 美 아름다울 미
 而 말이을 이
 稱 칭할 칭
 惡 나쁠 악

 閨 집안 규
 中 가운데 중
 旣 이미 기

以 써 이
邃 깊을 수
遠 멀 원
兮 어조사 혜

哲 밝을 철
王 임금 왕
又 또 우
不 아니 불
寤 감깰 오

懷 품을 회
朕 나 짐
情 뜻 정
而 말이을 이
不 아니 불
發 필 발
兮 어조사 혜

余 나 여
焉 어조사 언
能 능할 능
忍 참을 인
而 말이을 이
與 더불 여
此 이 차
終 마칠 종
古 옛 고

索 찾을 색
藑 향풀 경

규방은 깊고 멀으니 │ 현철한 왕께서 깨달아 알지 못하네。 │ 나의 품은 사랑을 펴지 못하니 │ 내 어찌 차마 여기서 오래살 수 있으리오

閨邃遠兮哲王又不寤
懷朕情而不發兮余焉
能忍而與此終古索藑

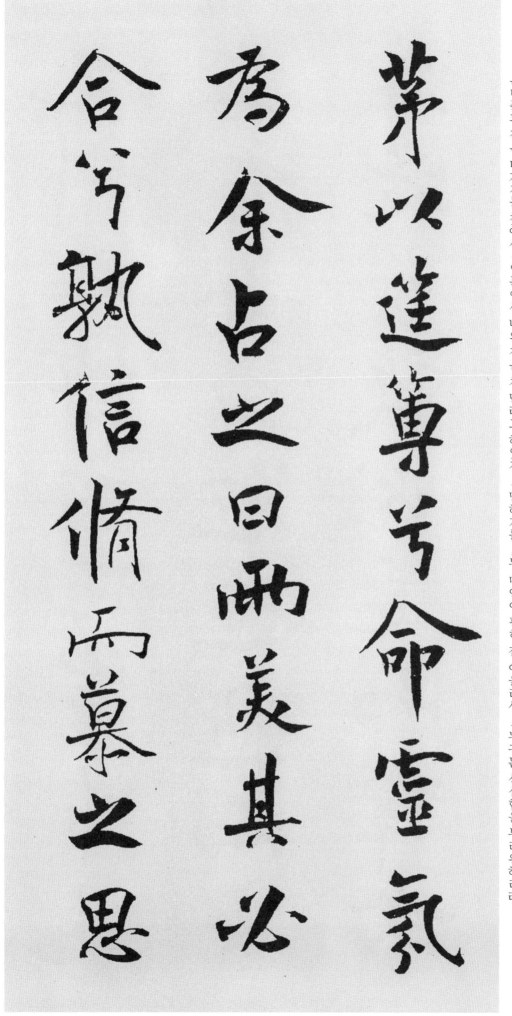

茅以蓬簟兮命靈氛
爲余占之曰兩美其必
合兮孰信脩而慕之思

茅	띠 모
以	써 이
筵	대자리 정
簹	점대 전
兮	어조사 혜
命	명령 명
靈	신령 령
氛	기운 분
爲	하 위
余	나 여
占	점 점
之	갈 지
曰	가로 왈
兩	둘 량
美	아름다울 미
其	그 기
必	반드시 필
合	합할 합
兮	어조사 혜
孰	누구 숙
信	믿을 신
脩	공경할 수
而	말이을 이
慕	사모할 모
之	갈 지
思	생각 사

九州之博大兮豈唯是其有女回怨遠逝而无
孤疑兮孰求美而釋女

九 아홉 구
州 고을 주
之 갈 지
博 넓을 박
大 큰 대
兮 어조사 혜

豈 어찌 기
唯 오직 유
是 이 시
其 그 기
有 있을 유
女 계집 녀

曰 가로 왈
勉 면할 면
遠 멀 원
逝 갈 서
而 말이을 이
無 없을 무
狐 여우 호
疑 의심 의
兮 어조사 혜

孰 누구 숙
求 구할 구
美 아름다울 미
而 말이을 이
釋 버릴 석
女 그대 녀

구주의 넓음을 생각하면 ─ 어찌 이 여인만이 있겠는가 ─ 또 말하기를, '권하노니 멀리 가서 의심하지 말라. ─ 누가 미인을 찾는데 그대를 버리겠는가

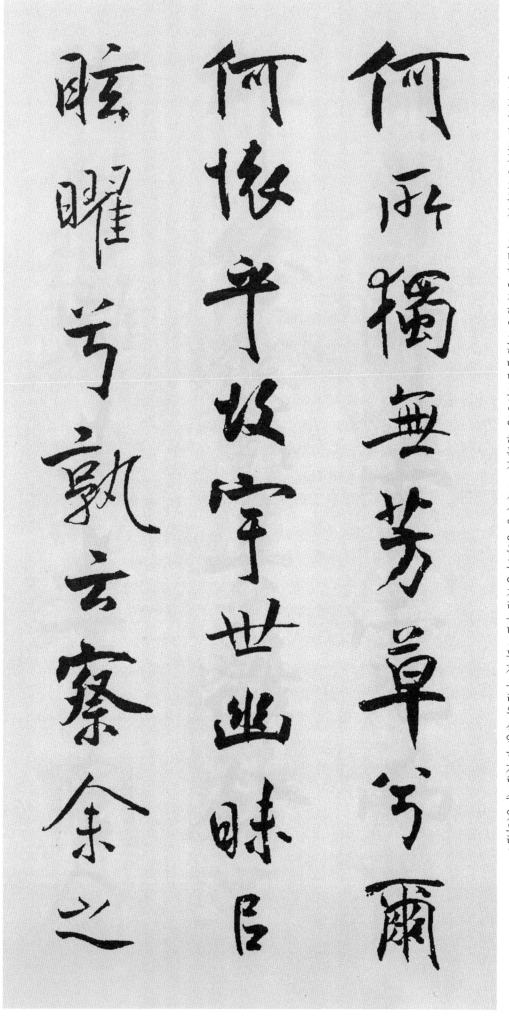

어디간들 방초가 없겠는가. ㅡ그대는 어찌하여 고향땅만 못 잊어 하는가. ㅡ세상이 어둡고 어지러우니 ㅡ누가 우리의 선악을 가릴 수 있으리,

- 何所獨無芳草兮

何 어찌 하
所 바 소
獨 홀로 독
無 없을 무
芳 꽃다울 방
草 풀 초
兮 어조사 혜

爾 너 이

- 何懷乎故宇

何 어찌 하
懷 품을 회
乎 어조사 호
故 연고 고
宇 집 우

世幽昧以

世 세상 세
幽 머금을 유
昧 어두울 매
以 써 이

- 眩曜兮

眩 햇빛 현
曜 비칠 요
兮 어조사 혜

孰云察余之

孰 누구 숙
云 이를 운
察 살필 찰
余 나 여
之 갈 지

83

善 惡 民 好 惡 其 不 同
兮 惟 此 黨 人 其 獨 異
戶 服 艾 以 盈 要 兮 謂

그들의 좋아하고 미워하는 것이 각기 다르나 이 무리들만은 홀로 다르네. 집집마다 쑥이 가득차고,

- 善 착할 선
 惡 나쁠 악

 民 백성 민
 好 좋을 호
 惡 미워할 오
 其 그 기
 不 아닐 부
 同 같을 동
- 兮 어조사 혜

 惟 오직 유
 此 이 차
 黨 무리 당
 人 사람 인
 其 그 기
 獨 홀로 독
 異 다를 이

- 戶 집 호
 服 옷 복
 艾 쑥 애
 以 써 이
 盈 찰 영
 要 허리 요
 兮 어조사 혜

 謂 이를 위

幽蘭其不可佩覽
察草木其猶未得兮
豈瑾美之能當蘇糞

허리에 차고도 난초는 찰 만하지 못한 것이라고 말하네. 초목을 살펴서 분별하지 못하니. 어찌 미옥의 가치를 알리오.

- 幽 머금을 유
 蘭 난초 란
 其 그 기
 不 아니 불
 可 옳을 가
 佩 찰 패

 覽 돌 람
- 察 살필 찰
 草 풀 초
 木 나무 목
 其 그 기
 猶 오히려 유
 未 아닐 미
 得 얻을 득
 兮 어조사 혜

- 豈 어찌 기
 瑾 패옥 정
 美 아름다울 미
 之 갈 지
 能 능할 능
 當 마땅할 당

 蘇 취할 소
 糞 똥 분

壤 흙 양
以 써 이
充 찰 충
幃 향주머니 위
兮 어조사 혜

謂 이를 위
申 펼 신
椒 후추 초
其 그 기
不 아니 불
芳 꽃다울 방

欲 하고자할 욕
從 쫓을 종
靈 신령 령
氛 기운 분
之 갈 지
吉 길할 길
占 점 점
兮 어조사 혜

心 마음 심
猶 오히려 유
豫 미리 예
而 말이을 이
狐 여우 호

썩은 흙을 취하여 향주머니에 채우고서 「신초풀이 향기롭지 않다」고 말하는구나. 「영분의 길한 점괘 따르고 싶으나, 「마음이 오히려 주저되고 의심되었지.

壤以充幃兮謂申樹
其不芳欲從靈氛之
吉占兮心猶豫而狐

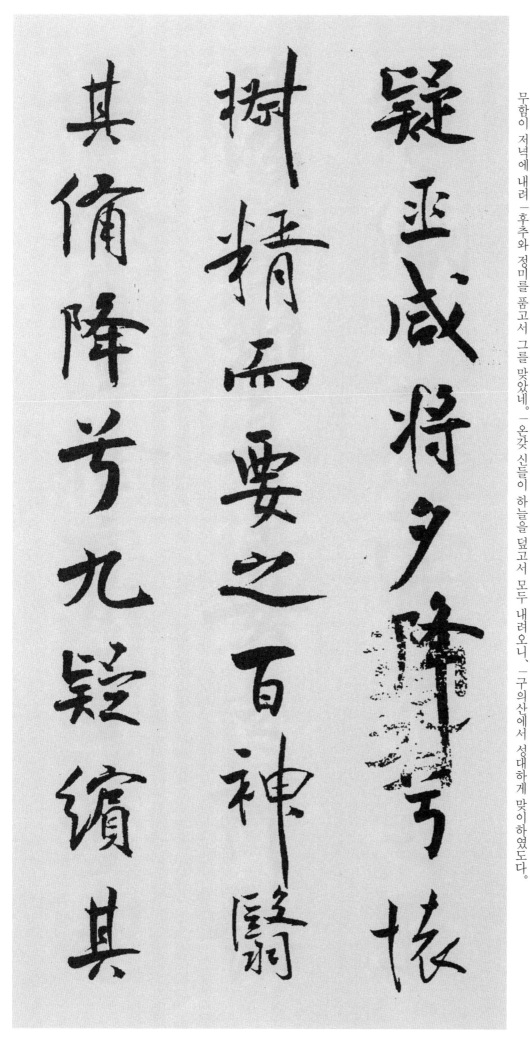

무함이 저녁에 내려 —후추와 정미를 품고서 그를 맞았네. —온갖 신들이 하늘을 덮고서 모두 내려오니, —구의산에서 성대하게 맞이하였도다.

- 疑 의심의
 巫 무녀 무
 咸 다 함
 將 장차 장
 夕 저녁 석
 降 내릴 강
 兮 어조사 혜

 懷 품을 회
- 椒 후추 초
 糈 양식 서
 而 말이을 이
 要 구할 요
 之 갈 지

 百 일백 백
 神 귀신 신
 翳 가릴 예
- 其 그 기
 備 모두 비
 降 내릴 강
 兮 어조사 혜

 九 아홉 구
 疑 의심할 의
 繽 성할 빈
 其 그 기

並 아우를 병
迎 맞을 영

皇 임금 황
剡 깎을 염
剡 깎을 염
其 그 기
揚 드날릴 양
靈 신령 령
兮 어조사 혜

告 알릴 고
余 나 여
以 써 이
吉 길할 길
故 연고 고

曰 가로 왈
勉 면할 면
陞 오를 승
降 내릴 강
以 써 이
上 위 상
下 아래 하
兮 어조사 혜

求 구할 구
榘 자 구
彠 법도 확

하늘이 빛나면서 신령함을 드러내고 나에게 길한 연유를 말하노라 이르기를 힘써서 위아래로 오르내리면서

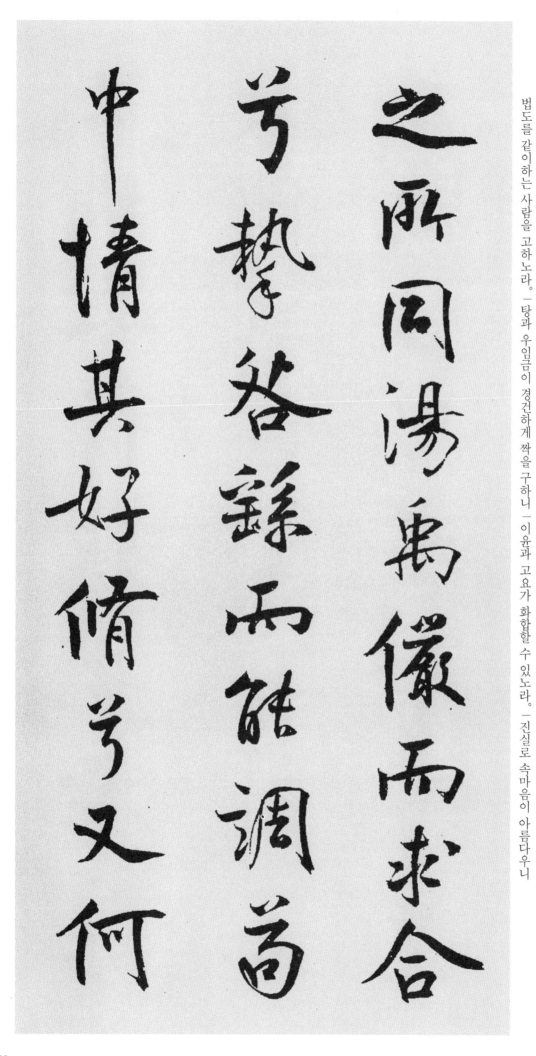

之 갈 지
所 바 소
同 같을 동

湯 상임금 탕
禹 우임금 우
儼 경건할 엄
而 말이을 이
求 구할 구
合 합할 합
兮 어조사 혜

摯 잡을 지
咎 순임금신하 구
繇 순종할 요
而 말이을 이
能 능할 능
調 고를 조

茍 진실로 구
中 가운데 중
情 정 정
其 그 기
好 좋을 호
修 공경 수
兮 어조사 혜

又 또 우
何 어찌 하

법도를 같이하는 사람을 고하노라. ─ 탕과 우임금이 경건하게 짝을 구하니 ─ 이윤과 고요가 화합할 수 있노라. ─ 진실로 속마음이 아름다우니

• 必 반드시 필
 用 쓸 용
 夫 사내 부
 行 다닐 행
 媒 중매 매

 說 기쁠 열
 操 잡을 조
 築 쌓을 축
• 於 어조사 어
 傳 스승 부
 巖 바위 암
 兮 어조사 혜

 武 호반 무
 丁 정수리 정
 用 쓸 용
 而 말이을 이
• 不 아니 불
 疑 의심할 의

 呂 성 려
 望 바랄 망
 之 갈 지
 鼓 휘두를 고
 刀 칼 도
 兮 어조사 혜

 遭 만날 조

또 어찌 중매를 세울 필요가 있겠는가. ㅡ부열은 부암에서 판축을 잡았는데, ㅡ무정께서는 부열을 등용하여 의심하지 않았노라. ㅡ여망 강태공이 칼을 휘둘렀는데

必用夫行媒說操築
扵傳巖兮武丁用而
石疑呂望之鼓刀兮遭

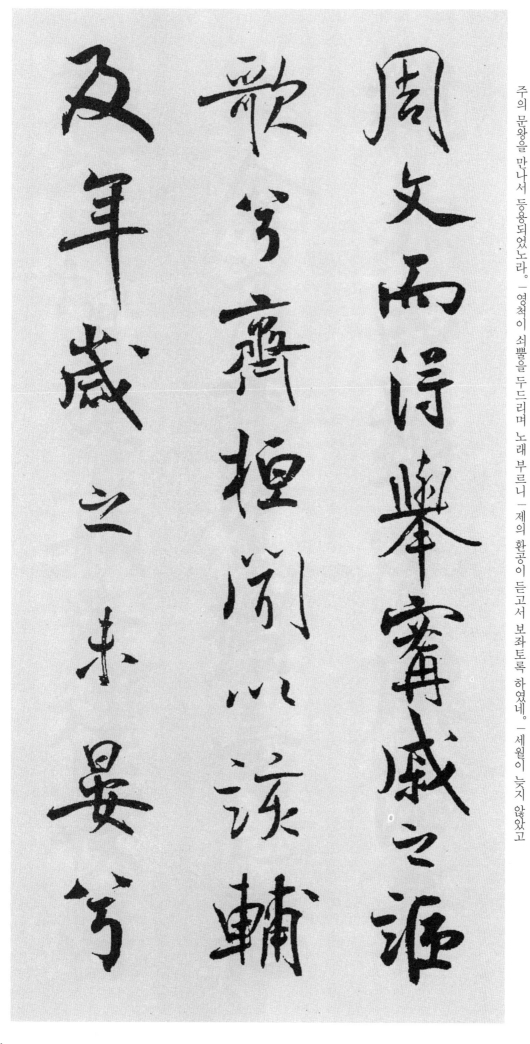

周文而得擧　寗戚之謳歌兮　齊桓聞以該輔　及年歲之未晏兮

- 周 주나라 주
 文 글월 문
 而 말이을 이
 得 얻을 득
 擧 들 거

 寗 편안할 녕
 戚 겨레 척
 之 갈 지
 謳 노래 구
- 歌 노래 가
 兮 어조사 혜

 齊 제나라 제
 桓 씩씩할 환
 聞 들을 문
 以 써 이
 該 그 해
 輔 도울 보
- 及 미칠 급
 年 해 년
 歲 해 세
 之 갈 지
 未 아닐 미
 晏 늦을 안
 兮 어조사 혜

주의 문왕을 만나서 등용되었노라. ―영척이 쇠뿔을 두드리며 노래 부르니 ―제의 환공이 듣고서 보좌토록 하였네. ―세월이 늦지 않았고

때가 또한 오히려 다하지 않았으니, 두견새가 먼저 울어서 온갖 풀들이 그로 인해 향내 나지 않을까 두렵구나.

	
• 時	때 시
亦	또 역
猶	오히려 유
其	그 기
未	아닐 미
央	가운데 앙
恐	두려울 공
鵜	사다새 제
鴂	접동새 결
• 之	갈 지
先	먼저 선
鳴	울 명
兮	어조사 혜
使	부릴 사
夫	사내 부
百	일백 백
• 草	풀 초
爲	하 위
之	갈 지
不	아니 불
芳	꽃다울 방
何	어찌 하
瓊	패옥 경
佩	찰 패

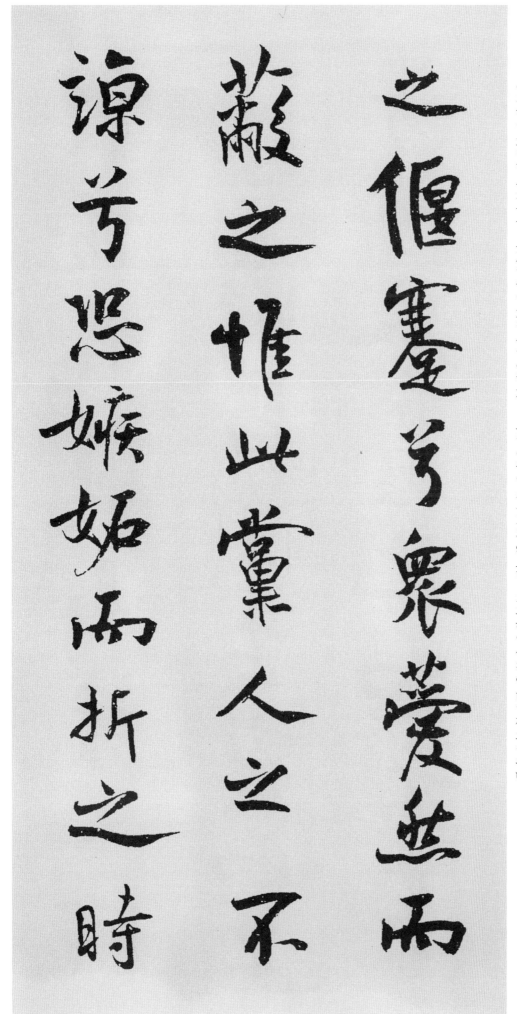

• 繽 성할 빈
紛 어지러울 분
以 써 이
變 변할 변
易 쉬울 이
兮 어조사 혜

又 또 우
何 어찌 하
• 可 옳을 가
以 써 이
淹 담글 엄
留 머무를 류

蘭 난초 란
芷 구리때 지
變 변할 변
而 말이을 이
不 아닐 불
• 芳 꽃다울 방
兮 어조사 혜

荃 향풀 전
蕙 혜초 혜
化 될 화
而 말이을 이
爲 하 위
茅 띠 모

세월이 어지러워 변화하기 쉬우니 ─또 어떻게 오래 머물수 있으리. ─난초와 백지는 변하여서 향기롭지 않고, ─전초와 혜초 같은 향초는 변하여서 띠풀이 되었구나.

繽紛以變易兮又何
可以淹留蘭芷變而不
芳兮荃蕙化而爲茅

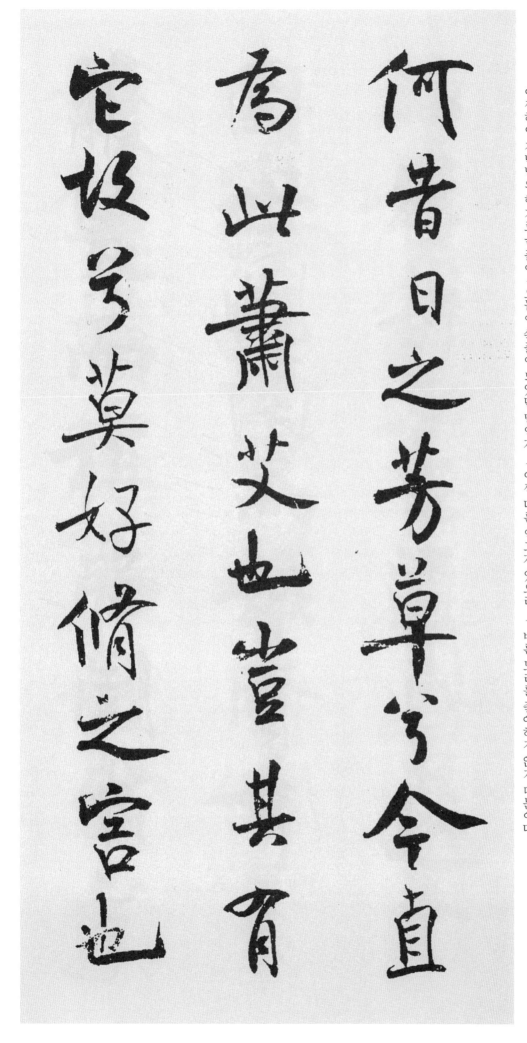

何昔日之芳草兮今直

爲此蕭艾也豈其有

它故兮莫好脩之害也

어찌하여 지난날의 향기로운 풀이 ㅡ 오늘에 쑥풀이 되었단 말인가. ㅡ 어찌 다른 연고가 있으리. ㅡ 바른 도리를 좋아하지 않기 때문이다.

余 나 여
以 써 이
蘭 난초 란
爲 하 위
可 가할 가
恃 믿을 시
兮 어조사 혜

羌 오랑캐 강
無 없을 무
實 열매 실
而 말이을 이
容 얼굴 용
長 길 장

委 버릴 위
厥 그 궐
美 아름다울 미
以 써 이
從 따를 종
俗 풍속 속
兮 어조사 혜

苟 구차할 구
得 얻을 득
列 베풀 렬
乎 부를 호

나는 난초를 믿을 만하다고 여겼는데, 아, 열매는 안 열리고 겉모습만 자랐네. 저 아름다움을 버리고 속된 것을 따르면서, 구차하게 뭇 방초에 섞이려고 하는구나.

衆芳樹專佞呂慢
惱兮樧又以充夫佩韋
既干進以務入兮又何

자초같은 간신들이 간교를 부려 거만하고, 一산복숭아 같은 소인들이 패물 주머니를 채우려 하여 一이미 임금에게 가까이 하려 하여 등용되었으니,

- 衆 무리 중
 芳 꽃다울 방

 椒 후추 초
 專 오로지 전
 佞 재주 녕
 以 써 이
 慢 게으를 만
- 惱 기쁠 도
 兮 어조사 혜

 樧 복숭아 살
 又 또 우
 欲 하고자할 욕
 充 찰 충
 夫 사내 부
 佩 찰 패
 韋 다룬가죽 위

- 既 이미 기
 干 방패 간
 進 나아갈 진
 以 써 이
 務 힘쓸 무
 入 들 입
 兮 어조사 혜

 又 또 우
 何 어찌 하

97

芳之能祗
固時俗之
流從兮又執能無變
化覽椒蘭其若茲兮又

● 芳	꽃다울 방
之	갈 지
能	능할 능
祗	떨칠 지
固	진실로 고
時	때 시
俗	풍속 속
之	갈 지
● 流	흐를 류
從	따를 종
兮	어조사 혜
又	또 우
孰	누구 숙
能	능할 능
無	없을 무
變	변할 변
● 化	될 화
覽	볼 람
椒	후추 초
蘭	난초 란
其	그 기
若	같을 약
茲	이 자
兮	어조사 혜
又	또 우

또 어찌 향기로운 덕을 떨칠수 있으리. ─진실로 세속의 풍토가 잘못 흐르고 있으니 ─또 누구도 능히 바꿔 놓을 수 없구나 ─신초와 난초 같은 귀한 현인들이 이와 같으니

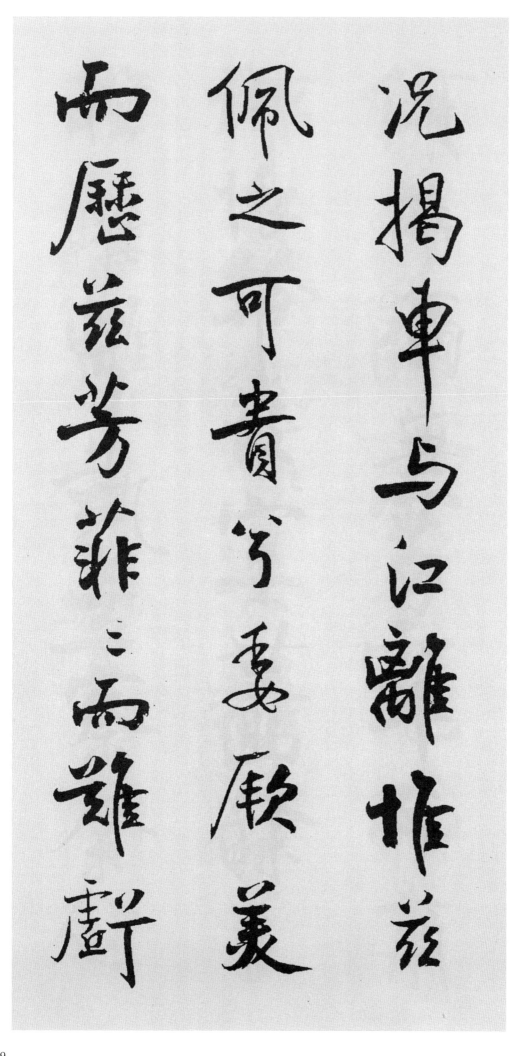

況 하물며 황
揭 들 게
車 수레 거
與 더불 여
江 강 강
離 떠날 리

惟 오직 유
茲 이 자
佩 찰 패
之 갈 지
可 옳을 가
貴 귀할 귀
兮 어조사 혜

委 맡길 위
厥 그 궐
美 아름다울 미
而 말이을 이
歷 지낼 력
茲 이 자

芳 꽃다울 방
菲 순무 비
菲 순무 비
而 말이을 이
難 어려울 난
虧 이지러질 휴

또 게거나 강리 같은 사대부들이야 말할 나위 없어라. 그러나 나의 이 패물은 실로 귀중한데도 그들이 그 아름다움을 버리고 이 위험한 지경에 이르렀으라.

兮 芳 至 今 猶 未 沫 和 調 度 昌 自 娛 兮 聊 浮 游 而 求 女 及 余 飾 之

향기가 풍겨나서 덜기 어려우니, 그 향기는 지금에 와서 더욱 바래지지 않아라. 마음을 가다듬어 법도를 따르며 즐거하면서 잠시 떠다니면서 미녀를 찾으리라.

●兮	어조사 혜
芬	향기 분
至	이를 지
今	이제 금
猶	오히려 유
未	아닐 미
沫	희미할 매
和	화목할 화
●調	고를 조
度	법도 도
以	써 이
自	스스로 자
娛	기쁠 오
兮	어조사 혜
聊	무료할 료
浮	뜰 부
●游	놀 유
而	말이을 이
求	구할 구
女	계집 녀
及	미칠 급
余	나 여
飾	꾸밀 식
之	갈 지

方壯芎周流覽乎上下

靈氛旣告余以吉占

芎歷吉日乎吾將行

나의 이 장식이 화려하니 ― 이리저리 다니면서 위아래를 살펴보네. ― 영분이 이미 나에게 길한 점괘를 알려 주었으니 ― 길한 날을 택하여 나는 떠나 가리라.

- 方 모 방
 壯 화려할 장
 芎 어조사 혜

 周 두루 주
 流 흐를 류
 觀 볼 관
 乎 어조사 호
 上 윗 상
 下 아래 하

- 靈 신령 령
 氛 기운 분
 旣 이미 기
 告 알릴 고
 余 나 여
 以 써 이
 吉 길할 길
 占 점 점

- 芎 어조사 혜

 歷 지낼 력
 吉 길할 길
 日 날 일
 乎 어조사 호
 吾 나 오
 將 장차 장
 行 다닐 행

折瓊枝以爲羞兮

瓊靡以爲粻

爲余駕飛龍兮

雜瑤象以

옥가지를 꺾어서 곡식을 삼고, 붉은 옥싸라기를 잘게 빻아서 양식을 삼겠네. 나는 날아가는 비룡을 타고 옥과 상아를 섞어서 수레를 만드노라.

• 折 꺾을 절
瓊 패옥 경
枝 가지 지
以 써 이
爲 하 위
羞 음식물 수
兮 어조사 혜

精 자세할 정
• 瓊 패옥 경
靡 싸라기 미
以 써 이
爲 하 위
粻 엿 장

爲 어기사 위
余 나 여
駕 멍에 가
• 飛 날 비
龍 용 룡
兮 어조사 혜

雜 섞일 잡
瑤 옥 요
象 코끼리 상
以 써 이

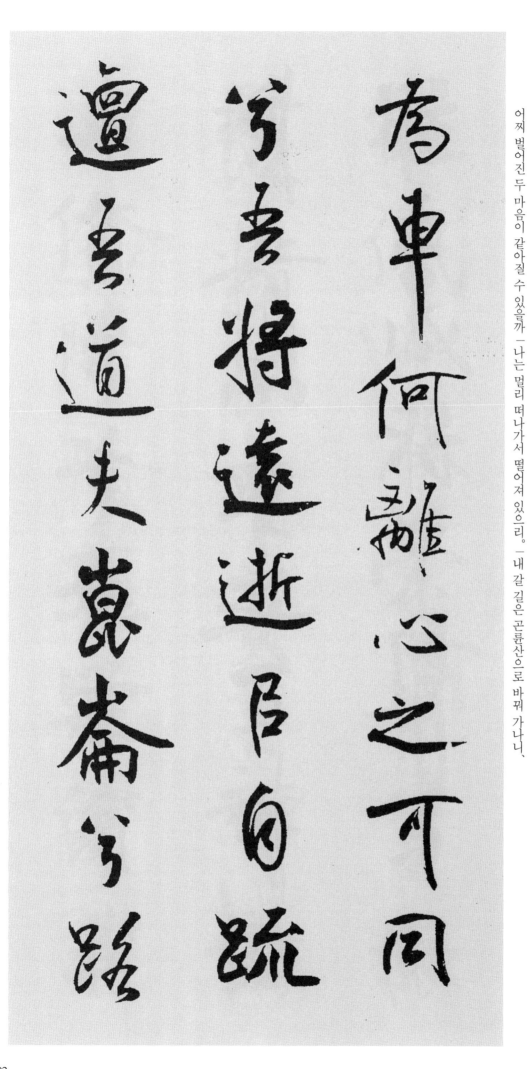

為車何離心之可同兮吾將遠逝以自疎邅吾道夫崑崙兮路

어찌 벌어진 두 마음이 같아질 수 있을까 | 나는 멀리 떠나가서 떨어져 있으리. | 내 갈 길은 곤륜산으로 바꿔 가나니,

- 爲 하 위
 車 수레 거
 何 어찌 하
 離 떠날 리
 心 마음 심
 之 갈 지
 可 옳을 가
 同 한가지 동
- 兮 어조사 혜

 吾 나 오
 將 장차 장
 遠 멀 원
 逝 갈 서
 以 써 이
 自 스스로 자
 疎 성길 소

- 邅 바꿀 전
 吾 나 오
 道 길 도
 夫 사내 부
 崑 산 곤
 崙 산 륜
- 兮 어조사 혜
 路 길 로

脩 공경할 수
遠 멀 원
以 써 이
周 두루 주
流 흐를 류

揚 드날릴 양
雲 구름 운
霓 무지개 예
之 갈 지
晻 어두울 암
靄 이내 애
兮 어조사 혜

鳴 울 명
玉 구슬 옥
鸞 난새 란
之 갈 지
啾 울 추
啾 울 추

朝 아침 조
發 필 발
軔 길이 인
於 어조사 혜
天 하늘 천
津 나루 진
兮 어조사 혜

夕 저녁 석

길이 너무 멀어서 두루 다녀야 하는구나. 구름과 무지개 깃발을 높이 들어서 하늘을 가리고, 옥봉황 모양의 말방울이 짤랑짤랑 울리네. 아침에 천진에서 출발하여

脩遠吕周流揚靈霓
兰晻靄兮鳴玉鸞之啾
朝發軔於天津兮夕

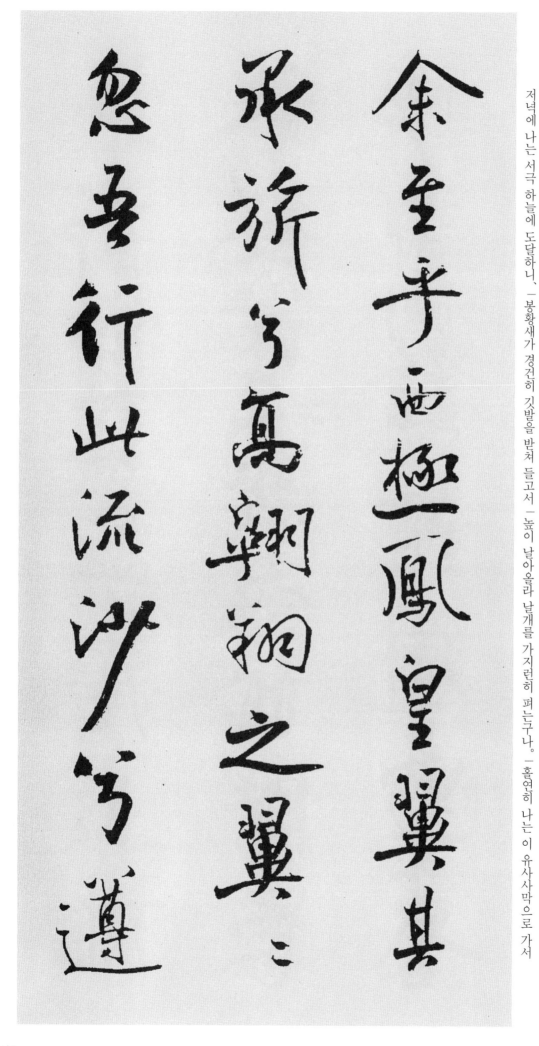

余至乎西極鳳皇翼其
承旂兮高翔翔之翼翼
忽吾行此流沙兮遵

저녁에 나는 서극 하늘에 도달하니, 봉황새가 경건히 깃발을 받쳐 들고서 높이 날아올라 날개를 가지런히 펴는구나. 홀연히 나는 이 유사사막으로 가서

赤 붉을 적
水 물 수
而 말이을 이
容 얼굴 용
與 같을 여

麾 지휘할 휘
蛟 교룡 교
龍 용 룡
使 부릴 사
梁 들보 량
津 나루 진
兮 어조사 혜

詔 아뢸 조
西 서녘 서
皇 임금 황
使 부릴 사
涉 건널 섭
予 나 여

路 길 로
脩 공경할 수
遠 멀 원
以 써 이
多 많을 다

적수를 따라 가며 느긋이 놀리라. 서천의 신을 불러서 나를 건너 주게 하는데, 길이 너무 멀고 험난하여

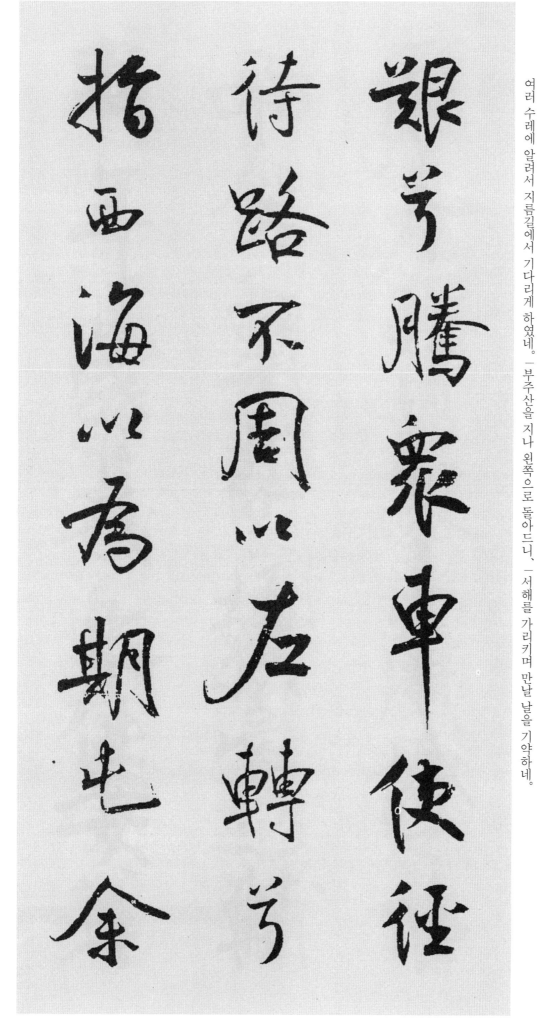

여러 수레에 알려서 지름길에서 기다리게 하였네. 부주산을 지나 왼쪽으로 돌아드니, 서해를 가리키며 만날 날을 기약하네.

- 艱 고생 간
 兮 어조사 혜

 騰 알릴 등
 眾 무리 중
 車 수레 거
 使 부릴 사
 徑 길 경
- 待 기다릴 대

 路 길 로
 不 아닐 부
 周 두루 주
 以 써 이
 左 왼 좌
 轉 돌 전
 兮 어조사 혜

- 指 가리킬 지
 西 서녁 서
 海 바다 해
 以 써 이
 爲 하 위
 期 기약할 기

 屯 모일 둔
 余 나 여

車 수레 거
其 그 기
千 일천 천
乘 탈 승
兮 어조사 혜

齊 가지런할 제
玉 구슬 옥
軑 바퀴통감기 대
而 말이을 이
並 아우를 병
馳 달릴 치

駕 멍에 가
八 여덟 팔
龍 용 룡
之 갈 지
婉 예쁠 완
婉 예쁠 완
兮 어조사 혜

載 실을 재
雲 구름 운
旗 기 기
之 갈 지
委 맡길 위
蛇 뱀 사

抑 누를 억

나의 수레를 싼 천승을 모아서, 옥수레바퀴를 가지런히 하고, 함께 달려가노라. 꿈틀대는 여덟 신룡을 몰아 타고, 펄럭이는 구름 깃발을 싣고서

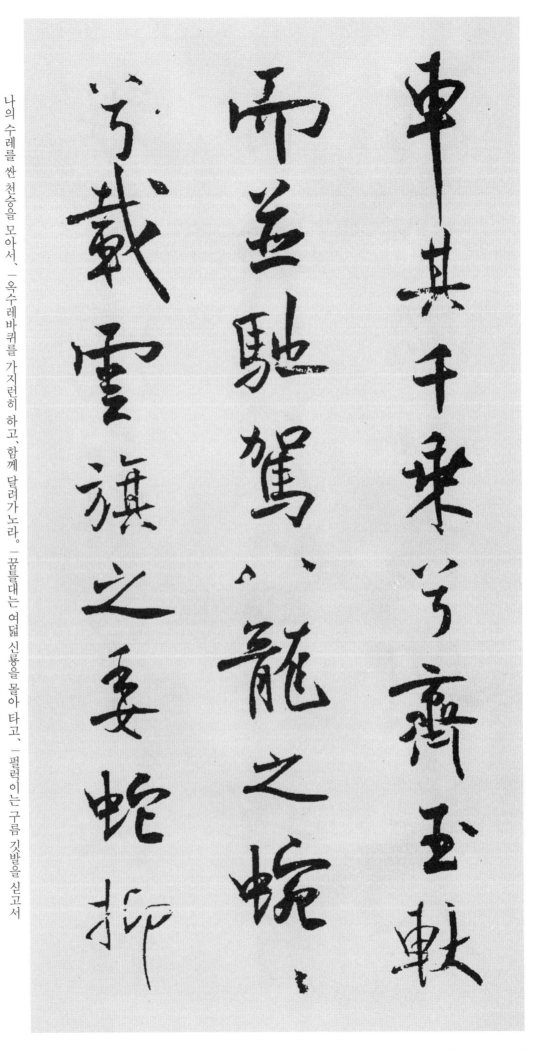

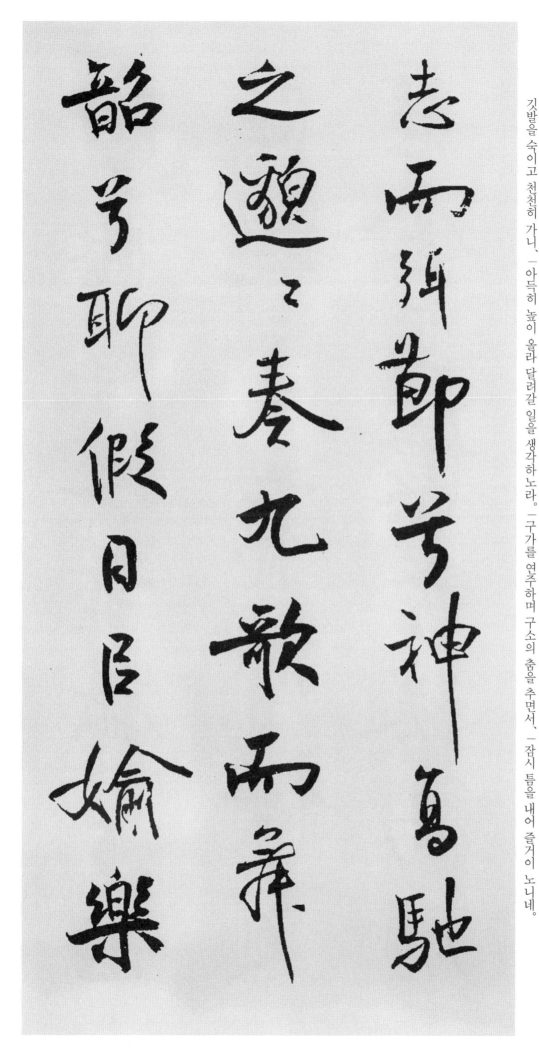

志而弭節兮神高馳之邈邈奏九歌而舞韶兮聊假日以婾樂

깃발을 숙이고 천천히 가니, 아득히 높이 올라 달려갈 일을 생각하노라. 구가를 연주하며 구소의 춤을 추면서, 잠시 틈을 내어 즐거이 노니네.

● 志 깃발 지
　而 말이을 이
　弭 그칠 미
　節 절제할 절
　兮 어조사 혜

　神 생각할 신
　高 높을 고
　馳 달릴 치
● 之 갈 지
　邈 멀 막
　邈 멀 막

　奏 연주할 주
　九 아홉 구
　歌 노래 가
　而 말이을 이
　舞 춤 무
● 韶 이을 소
　兮 어조사 혜

　聊 무료할 료
　假 여가 가
　日 날 일
　以 써 이
　婾 간교할 투
　樂 즐거울 락

陟陞皇之赫戱兮忽
臨睨夫舊鄉僕夫
悲余馬懷兮蜷局顧

빛나는 하늘에 올라가서、一 문득 옛고향을 곁눈질해 보니、一 마부는 슬피 울고 내 말도 근심에 차서

- 陟 오를 척
陞 오를 승
皇 임금 황
之 갈 지
赫 빛날 혁
戱 희롱 희
兮 어조사 혜

忽 문득 홀
- 臨 임할 림
睨 흘겨볼 예
夫 사내 부
舊 옛 구
鄉 시골 향

僕 종 복
夫 사내 부
- 悲 슬플 비
余 나 여
馬 말 마
懷 품을 회
兮 어조사 혜

蜷 움츠러질 권
局 판 국
顧 돌볼 고

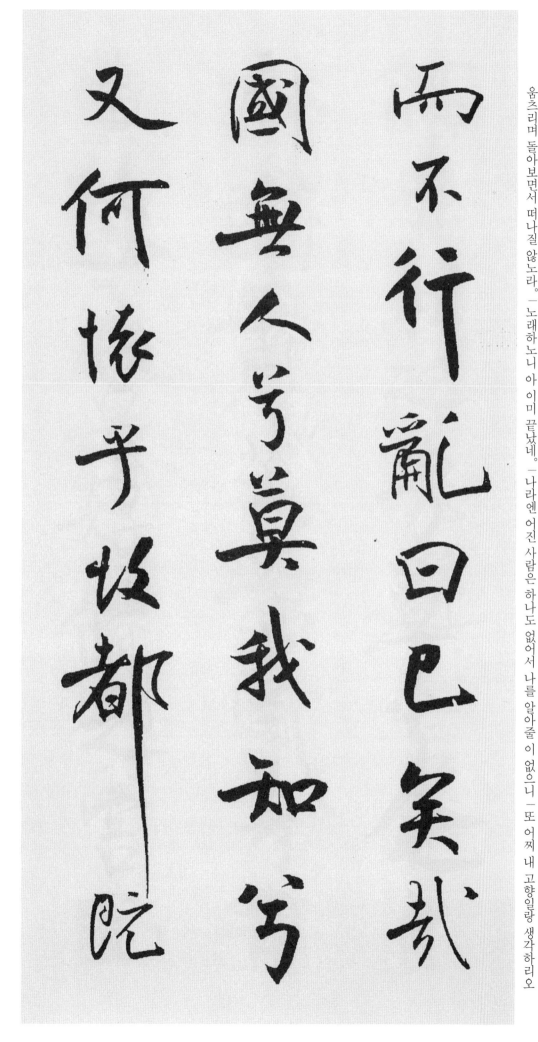

而不行
亂曰已矣哉
國無人兮莫我知兮
又何懷乎故都

읊조리며 돌아보면서 떠나질 않노라。─노래하노니 아 이미 끝났네。─나라엔 어진 사람은 하나도 없어서 나를 알아줄 이 없으니 ─또 어찌 내 고향일랑 생각하리오

- 而 말이을 이
 不 아니 불
 行 갈 행

 亂 풍류가락 난
 曰 가로 왈
 已 이미 이
 矣 어조사 의
 哉 어조사 재

- 國 나라 국
 無 없을 무
 人 사람 인
 兮 어조사 혜
 莫 말 막
 我 나 아
 知 알 지
 兮 어조사 혜

- 又 또 우
 何 어찌 하
 懷 품을 회
 乎 어조사 호
 故 옛 고
 都 도읍 도

 旣 이미 기

莫 말 막
足 족할 족
與 더불 여
爲 하 위
美 아름다울 미
政 정사 정
兮 어조사 혜

吾 나 오
將 장차 장
從 따를 종
彭 성 팽
咸 다 함
之 갈 지
所 바 소
居 살 거

이미 아름다운 정치와 함께하기는 족하지 않으니 나는 장차 팽함이 계신 곳을 따르겠노라.

莫足与爲美政兮 吾將従彭咸之所居

釋文解說

1. p. 9~16

帝高陽之苗裔兮	고양 임금의 후손이신
朕皇考曰伯庸	나의 훌륭한 선친의 자(字)는 백용이라.
攝提貞于孟陬兮	인년(寅年)의 인월(寅月), 즉 정월달
惟庚寅吾以降	인일(寅日)에 나는 태어났네.
皇覽揆余于初度兮	선친께서 나의 출생시를 따져 보시고
肇錫余以嘉名	비로소 나에게 좋은 이름을 지어 주셨네
名余曰正則兮	나의 이름은 정칙이며
字余曰靈均	자는 영균이라 하셨네
紛吾旣有此內美兮	나는 이미 이러한 타고난 아름다운 바탕을 지녔네
又重之以脩能	또 뛰어난 재능을 더불어 갖추었지.
扈江離與辟芷兮	몸에는 궁궁이와 구리떼뿌리 같은 향초를 걸치고
紉秋蘭以爲佩	추란을 꿰어서, 의대에 장식하였네.
汨余若將不及兮	세월이 빨라 나는 따르지 못하니
恐年歲之不吾與	세월이 나를 기다리지 아니하니 두렵구나.
朝搴阰之木蘭兮	아침에 언덕의 목란을 따고,
夕攬洲之宿莽	저녁에는 물섬의 숙망풀을 캐었노라.
日月忽其不淹兮	해와 달이 빨라 오래 머물지 않으니,
春與秋其代序	봄과 가을이 차례대로 바뀌었네.
惟草木之零落兮	초목이 시들어 떨어지려니
恐美人之遲暮	젊은 날이 가는 게 두렵도다.
不撫壯而棄穢兮	젊고 좋은 것을 지켜서 더러운 간악함을 버려야 하니
何不改乎此度	어찌 이 바르지 않은 태도를 바꾸지 아니하나.
乘騏驥以馳騁兮	준마를 타고 달리리니,
來吾道夫先路	자! 내가 앞길을 인도하리라.

주
- 고양(高陽) : 고양은 전욱(顓頊)을 지칭하는 것으로 전욱이 등황씨(騰隍氏)의 딸에 장가들어 노동(老僮)을 낳으니, 이가 초나라의 조상이다. 그 후 초무왕이 아들 하(瑕)가 굴성을 받아 객경을 지냈으니, 이가 굴씨의 조상이 되므로 굴원의 자신을 고양의 후손이라고 서두에 밝힌 것이다.
- 묘예(苗裔) : 후대, 후손
- 혜(兮) : 초의 방언으로, 구중이나 구말에서 음절을 길게 끌어주는 부호의 역할을 한다.
- 짐(朕) : 아(我)의 뜻으로 옛날에 (尊卑共用)했다.
- 황고(皇考) : 황은 미(美), 고는 돌아가신 부(父)를 지칭한다.
- 백용(伯庸) : 굴의 부친의 자

- 섭제(攝提): 원래 별이름으로 태세재인(太歲在寅)이니, 즉 인년(寅年)이다.
- 정(貞): 정(正)
- 맹(孟): 시(始). 추(陬): 모퉁이의 뜻이지만, 맹추는 정월 [하력(夏曆)으로는 인월(寅月)이 됨]의
 뜻이 된다.
- 경인(庚寅): 인일(寅日)로서 고증컨대 초선왕(楚宣王) 27년 1월 7일(기원전 343)이 인년, 인월,
 인일에 해당하니, 이날에 굴원이 태어났다고 자술한 것이다.
- 조(肇): 시(始)
- 석(錫): 사(賜)
- 가명(嘉名): 좋은 이름
- 정칙(正則): 도지개가 평형을 이루듯 이 바르다(正)의 의미를 지님.
- 영균(靈均): 선하고(善) 고르다(平)의 의미를 지님
- 분(紛): 성(盛).
- 호(扈): 피(被; 입다)로 초나라의 방언.
- 강리(江籬): 궁궁이라는 향초. '벽지'도 '백지' 또는 '구리떼뿌리' 라는 향초. 약초로서 혈액
 순환제, 감기약 등에 쓰임. 이 작품의 비유는 이러한 향초로 작자의 충정과 결백을
 표시하고 있으며, 이하의 작품도 미인, 선인(仙人), 성왕 등과 함께 같은 비유법을
 쓰고 있다.
- 인(紉): 꿰다, 잇다.
- 패(佩): 의대의 장식물.
- 율(汨): 물이 빨리 흐르는 모양. 세월이 빠름을 비유한 것임. 이구는 '세월이 너무 빨라서 나는
 따르지 못할 듯하다' 로 풀이
- 건(搴): 가지다.
- 비(阰): 왕일은 산명이라고 하고 대진(戴震)은 큰 언덕이란 뜻의 남방초어라 하였는데, 후자의
 설이 믿을 만함.
- 주(洲): 물섬.
- 숙망(宿莽): 겨울에도 죽지 않는다는 초지방의 풀
- 도(度): 태도
- 기기(騏驥): 준마로서 현인을 비유.
- 치빙(馳騁): 말을 내어 달리다.
- 래(來): 발어사 "자"
- 도(道): 인도하다.

2. p. 16~23

| 昔三后之純粹兮 | 옛날 세 분의 선왕께서 덕이 아름답고 언행이 올바르니 |

固眾芳之所在	진실로 여러 어진 분들이 다 지니고 있는 것이었네.
雜申椒與菌桂兮	후추와 계피를 잘 섞었으니
豈惟紉夫蕙茝	어찌 혜초와 백지풀만으로 꿰겠는가.
彼堯舜之耿介兮	저 요, 순임금께서는 덕이 널리 빛나시니,
旣遵道而得路	이미 바른길을 따라서 치국의 길을 얻었노라.
何桀紂之猖披兮	어찌 걸임금과 주임금은 나라를 어지럽히어
夫唯捷徑以窘步	대저 사악한 지름길로 갈 길을 재촉하였는가.
惟黨人之偸樂兮	오직 소인배들이 구차하게 안락함을 쫓아서
路幽昧以險隘	길이 어둡고 험난하였노라.
豈余身之憚殃兮	어찌 내 몸의 재앙을 두려워하리요마는
恐皇輿之敗績	임금의 수레가 뒤집어질까 두렵구나.
忽奔走以先後兮	갑자기 서둘러 앞서거니 뒤서거니 내달려서,
及前王之踵武	선대의 왕들의 발자취에 이르리라.
荃不揆余之中情兮	향풀 같은 임금은 나의 속마음을 살피지 못하고
反信讒而齌怒	오히려 참소를 믿어서 몹시 화를 내었지.
余固知謇謇之爲患兮	나는 진실로 바른말이 우환이 될 줄을 알지만,
忍而不能舍也	참을수가 없으니,
指九天以爲正兮	저 하늘을 가리켜서 정도로 삼음은,
夫唯靈脩之故也	오직 바른 임금을 위해서이라.
曰黃昏以爲期兮	해질녘에 만나기로 기약하였으나,
羌中道而改路	아! 도중에 길을 바꿨지.
初旣與余成言兮	처음에 나와 언약을 하였건만
後悔遁而有他	나중에 마음을 바꾸어 다른 뜻을 지녔네.
余旣不難夫離別兮	내 이미 이별을 어려워하지 않으나
傷靈脩之數化	임금의 자주 바뀌는 마음을 아파 하였네.

주
- 삼후(三后) : 삼왕 [우(禹), 탕(湯), 문왕(文王)]
- 신초 · 균계(申椒 · 菌桂) : 모두 향초 이름. 지금의 후추와 계피. 현인을 비유
- 경개(耿介) : 광대(光大).
- 창피(猖披) : '옷을 걸치고 허리띠를 매지 않는다.' 라는 뜻이니, 어지럽히다, 방자하다가 된다.
- 군보(窘步) : 급한 걸음.
- 당인(黨人) : 소인배, 간신들.
- 투락(偸樂) : 안락함을 구차히 찾다.
- 유매(幽昧) : 유암불명(幽暗不明).
- 험애(險隘) : 위험하고 막혀있다.

- 탄앙(憚殃) : 재앙을 두려워 하다.
- 황여(皇輿) : 임금의 수레. 국가를 비유.
- 패적(敗績) : 공을 뒤엎다. 나라가 패망하다.
- 종무(踵武) : 발자취.
- 전(荃) : 향풀 석창포. 임금을 비유하는 향초.
- 중정(中情) : 본심, 속마음.
- 제노(齌怒) : 몹시 노하다. 진노.
- 건건(謇謇) : 충정, 직언.
- 영수(靈脩) : 선치(善治)
- 군덕(君德) : 임금을 비유
- 성언(成言) : 언약하다.
- 회둔(悔遁) : 마음을 바꾸다.
- 유타(有他) : 다른 마음을 가지다.
- 삭화(數化) : 자꾸 바꾸다. 변화무상(變化無常)

3. p. 23~32

余旣滋蘭之九畹兮	내 이미 구원이나 되는 넓은 밭에 난초를 심었고,
又樹蕙之百畮	또 백묘의 밭에 혜초를 심었노라.
畦留夷與揭車兮	유이나 게거 같은 향초를 밭이랑에 심었고
雜杜衡與芳芷	두형과 백지 같은 향초를 섞어서 심었지.
冀枝葉之峻茂兮	잎과 가지가 무성하기를 바래
願竢時乎吾將刈	때가 되면 거두어 들이리니,
雖萎絶其亦何傷兮	비록 시들어 버린들 어찌 삼심하리요마는
哀衆芳之蕪穢	다른 향초들이 더럽혀질까봐 애타는구나.
衆皆競進以貪婪兮	뭇 소인들이 다투어서 탐욕을 내는구나.
馮不厭乎求索	온통 군자의 단점을 찾기에 싫증도 안 나는가.
羌內恕己以量人兮	아! 속으로 자신은 용서하면서 남은 따지려하니,
各興心而嫉妬	서로 마음에 질투뿐이구나.
忽馳騖以追逐兮	문득 말은 달리어 쫓아가지만,
非余心之所急	내 마음은 조급하지 않노라.
老冉冉其將至兮	점점 늙어가면서
恐脩名之不立	이름을 세우지 못할까 두렵네.
朝飮木蘭之墜露兮	아침에 목란에 서린 이슬을 마시고,
夕餐秋菊之落英	저녁엔 가을 국화의 지는 꽃을 먹으니,

苟余情其信姱以練要兮	참으로 내 마음 진실되고 아름다와 정성지극하니
長頗頷亦何傷	오래 굶주린들 또 어찌 마음 아파하리요.
擥木根以結茝兮	나무 뿌리를 가져다가 구리떼뿌리 향초를 묶고
貫薜荔之落蘂	당귀의 떨어지는 꽃떨기를 매어,
矯菌桂以紉蕙兮	계수를 들어서 혜초를 엮으며
索胡繩之纚纚	큰 밧줄을 길게 늘어뜨렸네.
謇吾法夫前脩兮	아, 나는 전대의 현인들을 본받아서
非世俗之所服	속세에 굴복하지 않으리니,
雖不周於今之人兮	비록 오늘의 사람들에게 맞지 않더라도
願從彭咸之遺則	팽함의 남기신 도리를 따르고 싶어라.

주
- 자(滋) : 재배하다, 기르다.
- 구원(九畹) : 원은 밭의 넓이 단위로서 설에 따라 20무(1무는 약 300평), 12무, 30무라 함.
- 휴(畦) : 밭 쉰 이랑. 여기서는 동사로서 밭이랑에 심는다.
- 유이(留夷) : 작약 같은 향초.
- 게거(揭車) : 향초명
- 두형(杜衡) : 해바라기와 비슷한 향초. 마제향.
- 준무(峻茂) : 줄기가 크고 잎이 많음.
- 무예(蕪穢) : 황폐하고 더러워지다.
- 탐람(貪婪) : 끊임없이 탐내다
- 중(衆) : 초나라의 소인.
- 강(羌) : 초의 방언으로 발어사. 아!
- 염염(冉冉) : 점(漸). 점점, 차차
- 신과(信姱) : 진실하고 아름다움
- 연요(練要) : 일에 익숙함, 정성이 지극함. 정성전인(精誠專一)
- 함함(頗頷) : 굶주려 메마름.
- 남목근(擥木根) : 나무뿌리를 가져다 매다. '남'은 지(持)
- 결채(結茝) : 구리떼뿌리 향초를 묶다.
- 벽려(薜荔) : 당귀. 향초
- 교(矯) : 거(擧). 들다. 가지다.
- 인혜(紉蕙) : 혜초를 엮다.
- 호승(胡繩) : 호승초, 또는 큰 밧줄.
- 사사(纚纚) : 가늘고 길게 이어진 모양.
- 부주(不周) : 맞지 않다. 어울리지 못하다.
- 팽함(彭咸) : 전하기를 은(殷)대의 賢大夫(현대부)로서 임금에게 간하여 듣지 않으니 물에 투신
 하여 죽은 충신

4. p. 32~39

長太息以掩涕兮	길게 탄식하면서 눈물을 거두며,
哀民生之多艱	백성의 많은 고난을 슬퍼하였노라.
余雖好脩姱以鞿羈兮	내 오직 착하고 선한데도 얽매어 있으니
謇朝誶而夕替	아 아침에 바른말하다가 저녁에 쫓겨났지.
旣替余以蕙纕兮	이미 혜초 주머니를 버리고
又申之以攬茝	또 벽지풀을 가져다 채웠노라.
亦余心之所善兮	역시 내 마음의 선한 것은
雖九死其猶未悔	비록 아홉 번 죽어도 오히려 후회하지 않으리라.
怨靈脩之浩蕩兮	임금의 무분별을 원망하나니,
終不察夫民心	끝내 이 백성의 마음을 살피지 못하는구나.
衆女嫉余之蛾眉兮	뭇 여인들 나의 미모를 질투하여 헐뜯고
謠諑謂余以善淫	비방하여 음탕하다고 떠드네.
固時俗之工巧兮	진실로 세속이 교묘하게 비뚤어져 있으니
偭規矩而改錯	법도를 어기어 나쁘게 바꾸었지.
背繩墨以追曲兮	법도를 어기고 나쁜 길을 따르며
競周容以爲度	구차하게 영합하는 것을 도리로 여기고 있는구나.
忳鬱邑余侘傺兮	근심하고 고민하여 넋이 빠져 있으니
吾獨窮困乎此時也	나 홀로 이때에 고난을 겪는 도다.
寧溘死以流亡兮	차라리 홀연히 죽어 떠날지언정
余不忍爲此態也	내 차마 이 행태만은 못하겠네.
鷙鳥之不羣兮	독수리는 떼 짓지 않는데,
自前世而固然	옛 부터 진실로 그러하였지.
何方圜之能周兮	어찌 각이 원와 어울릴 수 있으리,
夫孰異道而相安	누가 길을 달리하여서 편안할 수 있으리,
屈心而抑志兮	마음을 굽히고 뜻을 억누르며
忍尤而攘詬	잘못을 참고 더욱이 욕됨을 견디면서
伏淸白以死直兮	청백한 마음을 지켜서 죽더라도 충직하리니,
固前聖之所厚	진실로 선현들을 중히 여진 바이라.

주
- 엄체(掩涕) : 눈물을 닦다.
- 수(雖) : 유(唯). 오직, 단지.
- 기기(鞿羈) : 말재갈을 물리다. 얽매다.
- 건(謇) : 어기사. 아!
- 수(誶) : 간언하다.

- 체(替) : 쫓겨나다. 참소당하다(廢)
- 혜낭(蕙纕) : 혜초주머니(帶)
- 남채(攬茝) : 벽지풀을 가지다.
- 호탕(浩蕩) : 방종, 방탕
- 아미(蛾眉) : 나방이같이 예쁜 눈썹이란 뜻으로 미인을 이름. 여기서는 굴원 자신의 현재(賢才)
 를 비유.
- 중녀(衆女) : 간신 소인배.
- 요착(謠諑) : 헐뜯고 참소함.
- 면(偭) : 배(背). 어기다.
- 규구(規矩) : 둥근 자와 네모 자. 올바른 법도.
- 승묵(繩墨) : 먹줄자. 규칙, 법도, 도리.
- 추곡(追曲) : 굽은 길을 따르다(사로를 가다).
- 주용(周容) : 구차하게 영합하다.
- 울읍(鬱邑) : 고민, 번뇌.
- 차체(侘傺) : 실의에 찬 모양. 넋을 잃는다.
- 합(溘) : 홀연히, 갑자기.
- 유망(流亡) : 떠돌다가 죽다.
- 지조(鷙鳥) : 독수리. 현인을 비유.
- 양구(攘詬) : 욕을 머금다.
- 복(伏) : 지키다.

5. p. 39~50

悔相道之不察兮	갈 길을 잘못 고른 것을 살피지 못함을 후회하였고
延佇乎吾將反	머뭇거리며 나는 장차 돌아갈 것이다.
回朕車以復路兮	나의 수레를 돌려 오던 길로 돌아가리나,
及行迷之未遠	길이 어긋난 것이 멀지는 않았지.
步余馬於蘭皐兮	난초가 있는 연못가로 나의 말을 서행하여
馳椒丘且焉止息	향초가 있는 언덕으로 말을 달려 거기에서 쉬겠노라.
進不入以離尤兮	들어가지 못하고 고난만을 당하니,
退將復脩吾初服	물러나서 장차 나의 처음 지녔던 뜻을 닦으리라.
製芰荷以爲衣兮	마름과 연꽃을 다듬어서 웃옷을 만들고
集芙蓉以爲裳	연꽃을 모아서 치마를 만들리니,
不吾知其亦已兮	내 마음 알아주지 않아도 그 뿐이라.
苟余情其信芳	오직 나의 마음 진실하고 꽃답기만 하네.

高余冠之岌岌兮	나의 머릿관을 높이 쓰고
長余佩之陸離	부드럽고 빛나는 나의 패물을 길게 늘어뜨리고,
芳與澤其雜糅兮	향기와 윤기로 잘 섞어 놓으니
唯昭質其猶未虧	이 결백한 바탕은 결코 사라지지 않으리라.
忽反顧以遊目兮	문득 돌아보아 두루 살피고
將往觀乎四荒	장차 사방으로 다니며 구경하리라.
佩繽紛其繁飾兮	패물이 화려하고 잘 꾸며져 있고,
芳菲菲其彌章	향내가 멀리가고 더욱 밝구나.
民生各有所樂兮	소인들이 각기 좋아하는 바가 있으나
余獨好脩以爲常	나는 홀로 선으로써 법도를 삼으리.
雖體解吾猶未變兮	비록 몸이 이그러져도 나의 뜻은 불변하니,
豈余心之可懲	어찌 내 마음을 바꿀 수 있으리.
女嬃之嬋媛兮	여수는 애타게 잡으며 거듭 나를 나무라며
申申其詈予	이르기를, '요임금의 신하인
曰鯀直以亡身兮	곤은 강직하여 일신의 안위를 잊어서
終然殀乎羽之野	끝내 우산의 들에서 죽었도다.
汝何博謇而好脩兮	너는 어째서 충직하며 착하기만 하여
紛獨有此姱節	홀로 이러한 아름다운 절재만을 지키는가.
薋菉葹以盈室兮	녹두와 창이를 쌓아 방에 채우니,
判獨離而不服	골라내어 버려서 쓸데가 없구나.
衆不可戶說兮	뭇사람들에 외지게 말하지 말라
孰云察余之中情	누가 우리 속마음을 안다고 말할 수 있겠는가
世並擧而好朋兮	세상 모두 무리짓기 좋아하는데
夫何煢獨而不予聽	어찌하여 홀로 외로이 지내며 내 말을 듣지 않느냐'

주
- 상도(相道) : 길을 고르다.
- 연저(延佇) : 머뭇거리다.
- 보(步) : 서행.
- 난고(蘭皐) : 난초가 있는 연못가.
- 초구(椒丘) : 향초 초가 있는 언덕.
- 이우(離尤) : 허물을 만나다.
- 기하(芰荷) : 마름과 연꽃
- 신방(信芳) : 진실하고 꽃답다.
- 급급(岌岌) : 높은 모양. 높다란 나의 관을 높이 쓰다.
- 육리(陸離) : 흐트러진 모양. 아름다운 모양. 빛나는 모양.
 부드럽고 빛나는 나의 장식물을 길게 늘어뜨리다.

- 잡유(雜糅) : 얼룩지게 섞다. 향기와 윤기로 섞어 놓다.
- 소질(昭質) : 결백한 바탕
- 유목(遊目) : 두루 보다. 구경하다. '문득 돌아보아 두루 바라보다.'
- 빈분(繽紛) : 성한 모양
- 번(繁) : 많다. '패물이 화려하고 또 잘 꾸며져 있다.
- 비비(菲菲) : 향내나는 모양.
- 미(彌) : 익(益)
- 장(章) : 명(明). '향내가 멀리 가고 더울 밝구나.'
- 호수(好脩) : 선(善)을 좋아하다.
- 징(懲) : 바꾸다.
- 여수(女嬃) : 굴원의 누이
- 선원(嬋媛) : 애타게 끌어당기다.
- 신신(申申) : 거듭 말하다.
- 이(罵) : 나무라다, 꾸짖다.
- 곤(鯀) : 요임금의 신하. 우임금의 부친.
- 요(殀) : 사(死)
- 우(羽) : 산동성 봉래현 동남에 있는 산이름.
- 박건(博謇) : 마음이 넓고 충직하다.
- 과절(姱節) : 아름다운 절개
- 분(紛) : 성한 모양. 어지러이.
- 자(薋) : 적(積)
- 녹시(菉葹) : 녹두와 창이. 이들은 모두 악초로서 소인배를 비유.
- 판(判) : 골라내다.
- 이(離) : 버리다.
- 복(服) : 쓰다.
- 호설(戶說) : 외지게 말하다.
- 붕(朋) : 붕당. 무리 짓기 좋아하다.
- 경독(煢獨) : 고독. 외로운 모양.

6. p. 50~60

依前聖以節中兮	선대의 성인에 의지하여 절개와 중화를 지키며
喟憑心而歷玆	탄식하고 분개하면서 여기에 왔네.
濟沅湘以南征兮	원수와 상수를 건너서 남쪽으로 가서
就重華而陳詞	순임금 중화씨를 찾아서 말씀을 드렸네.

啓九辯與九歌兮	하계가 구변과 구가를 얻어서,
夏康娛以自縱	하의 태강은 즐거이 멋대로 방종하여,
不顧難以圖後兮	후환을 돌보지 않고 후손을 두었고,
五子用失乎家衖	그의 아들 오관은 그로인해 집안 싸움에 빠졌네.
羿淫遊以佚畋兮	후예는 너무 놀고 사냥을 좋아하고
又好射夫封狐	또 큰 여우 사냥을 좋아하였다.
固亂流其鮮終兮	진실로 난잡한 무리는 끝을 잘 맺지 못한다.
浞又貪夫厥家	한착도 후예의 처실을 탐하였도다.
澆身被服强圉兮	요의 몸은 힘이 세고
縱欲而不忍	방종하여 참지 못하여
日康娛而自忘兮	날마다 즐기면서 자신을 망각하였다가
厥首用夫顚隕	그의 머리는 그로 인해 땅에 떨어졌도다.
夏桀之常違兮	하의 걸왕은 항상 천도를 어기어 따르다가
乃遂焉而逢殃	마침내 재앙을 당하였고,
后辛之菹醢兮	후신은 현인을 죽여 소금에 절인 연유로,
殷宗用之不長	은의 종사가 그로 인해 길지 못하였다.
湯禹儼而祗敬兮	탕왕과 우왕은 위엄이 있고 경건하였고,
周論道而莫差	주왕은 도리를 따져서 어긋나지 않았다.
擧賢才而授能兮	현인을 천거하고 재능있는 사람을 받아들여서
循繩墨而不頗	법도를 따르면서 치우치지 않았네.
皇天無私阿兮	하늘은 사사로이 치우치지 않고
覽民德焉錯輔	백성의 덕을 살펴서 돌보아 주노라.
夫維聖哲之茂行兮	오직 성현께서는 언행이 훌륭하여
苟得用此下土	이 땅을 다스리길 바라노라.
瞻前而顧後兮	앞을 보고 뒤를 살펴서
相觀民之計極	백성의 마음을 잘 아는 구나.
夫孰非義而可用兮	의가 아닌데 어찌 나갈 수 있으며,
孰非善而可服	선이 아닌데 어찌 따를 수 있겠는가.
阽余身而危死兮	내 몸이 위태로워 죽게 되어도
覽余初其猶未悔	나의 처음의 뜻을 지니고 후회하지 않겠노라.
不量鑿而正枘兮	구멍을 보지 않고 도끼자루를 넣어서
固前脩以菹醢	진실로 전대의 현인이 소금에 절여서 죽었네.
曾歔欷余鬱邑兮	더욱 통곡하고 근심하나니,
哀朕時之不當	나의 때가 마땅치 않아서 슬퍼한다네.
攬茹蕙以掩涕兮	부드러운 혜초를 따다가 눈물을 닦으나

霑余襟之浪浪　　　　　흐르는 눈물이 내 옷을 적시네.

주
- 절중(節中) : 절개와 중화.
- 위(喟) : 탄식의 소리.
- 빙심(憑心) : 임의. 분개에 찬 마음.
- 원상(沅湘) : 호남성 동정호로 흘러드는 강들.
- 중화(重華) : 순임금의 이름
- 구변・구가(九辯・九歌) : 모두 천제의 음악.
- 계(啓) : 하계(夏啓). 우의 아들.
- 하강(夏康) : 왕일은 계의 아들 태강(太康)이라 하지만, 하나라는 평강하다고도 풀이함(戴東原).
- 오자(五子) : 일설에 태강의 오형제. 또 오관(五觀), 또는 무관(武觀)이라 하여 계의 어린 아들.
- 예(羿) : 후(后)예. 하대의 제후.
- 일전(佚畋) : 사냥을 좋아하다.
- 봉호(封狐) : 큰 여우.
- 착(浞) : 한착. 예의 재상.
- 요(澆) : 한착의 아들.
- 강어(强圉) : 힘이 세고 많음.
- 전운(顚隕) : 땅에 떨어지다. '그 머리'는 요를 지칭.
- 후신(后辛) : 은의 주(紂)왕.
- 저해(菹醢) : 동사로서 주왕이 충신 비간, 매백 등을 죽여 소금에 절인 고사를 말함.
　　　　　　'은의 주왕은 현인을 죽여 소금에 절였음.'
- 조보(錯輔) : 돌보아 주다.
- 무행(茂行) : 매우 아름다운 행위. 언행이 훌륭하다.
- 구(苟) : 상(尚), 바라다.
- 하토(下土) : 천하
- 조(鑿) : 구멍. '구멍을 헤아리지 않고 도끼자루를 놓으려 하다.'
- 정(正) : 주입하다.
- 증(曾) : 증(增).
- 허희(歔欷) : 슬퍼 우는 소리
- 여(茹) : 부드럽다.
- 점(霑) : 적시다.
- 낭랑(浪浪) : 눈물을 흘리는 모양. '흐르는 눈물이 내 옷깃을 적시네.'

7. p. 60~69

跪敷衽以陳辭兮	엎드려 옷깃을 여미고 말씀을 드리니
耿吾旣得此中正	밝게 나는 이미 이 중정의 도리를 얻었지.
駟玉虯以乘鷖兮	네 필의 옥재갈을 한 용마를 세우고 봉황을 올라 타고서
溘風余上征	문득 먼지 바람 날리며 위로 올라갔다네.
朝發軔於蒼梧兮	아침에 창오에서 출발하여
夕余至乎縣圃	저녁에 현포에 이르렀네.
欲少留此靈瑣兮	잠시 이 영쇄 궁문에 머물려하니
日忽忽其將暮	해가 어느덧 저물려 하였네.
吾令羲和弭節兮	나는 희화에게 걸음을 멈추게 하고
望崦嵫而勿迫	엄자산을 바라보며 가까이하지 못하였네.
路曼曼其脩遠兮	길이 아득히 멀어서
吾將上下而求索	나는 아래위로 다니며 찾으려했네.
飲余馬於咸池兮	내 말에게 함지에서 물 먹이고,
總余轡乎扶桑	부상에서 고비를 매었도다.
折若木以拂日兮	약목을 꺾어서 해를 가리고,
聊逍遙以相羊	잠시 거닐며 방황하였지.
前望舒使先驅兮	앞에는 망서로 앞서 달리게 하였고,
後飛廉使奔屬	뒤에는 비렴에게 바삐 뒤따르게 하였노라.
鸞皇爲余先戒兮	봉황이 나 보다 먼저 알리니
雷師告余以未具	뇌신이 떠날 행장 아직 못 갖췄다 하였노라.
吾令鳳鳥飛騰兮	봉황에게 날아오르게 하고
繼之以日夜	밤낮으로 이어 달리니,
飄風屯其相離兮	회오리바람이 모였다가 흩어지고,
帥雲霓而來御	구름과 암무지개가 앞장서서 맞이하였노라.
紛總總其離合兮	어지러이 무리지어 흩어졌다가 합하기도 하면서
斑陸離其上下	위아래로 흩어졌노라.
吾令帝閽開關兮	내 수문장에게 자물목을 열라하니
倚閶闔而望予	천문에 기대어 나를 바라보았네.
時曖曖其將罷兮	때가 흐릿하여지고 몸이 지쳐가니,
結幽蘭而延佇	난초를 엮으며 머뭇거렸네.
世溷濁而不分兮	세상이 혼탁하여 분명치 않으니
好蔽美而嫉妬	아름다움을 가리고 질투를 일쌈는구나.

주 • 궤부임(跪敷衽) : 엎드려 옷깃을 여미다.

- 중정(中正) : 올 바른길. 밝히 나는 이미 이 중정의 올바른 도리를 얻었노라.
- 사옥규(駟玉虬) : 네 필의 옥재갈을 한 용마를 타다.
- 승예(乘鷖) : 승(乘). 봉황을 타다
- 합(溘) : 홀연, 문득, 먼지바람 날리며 나는 위로 오르다.
- 발인(發軔) : 앞 수레바퀴 가로목을 풀다. 출발하다.
- 창오(蒼梧) : 지명. 구의산. 순임금을 이곳에 묻다.
- 현포(縣圃) : 신화 속의 비명. 곤륜산에 있다 함.
- 영쇄(靈瑣) : 신령이 거하는 궁문
- 희화(羲和) : 신화 속의 인물. 태양의 모친, 또는 태양을 대신하는 수레를 타는 신.
- 미절(弭節) : 걸음을 멈추다.
- 엄자(崦嵫) : 해가 진다는 신화 속의 산.
- 함지(咸池) : 해가 지는 곳. 신화 속의 강.
- 총여비(總余轡) : 나의 고삐를 매다.
- 부상(扶桑) : 해뜨는 곳. 신화 속의 강이름.
- 약목(若木) : 두 설이 있는데. 하나는 신화 속의 나무 이름. 곤륜산 서쪽에 있는데 푸른 잎과 붉은 꽃이 있다 함. 다른 하나는 부상의 변문
- 소요(逍遙) : 배회하다. 이리저리 거닐다.
- 상양(相羊) : 배회하다.
- 망서(望舒) : 월신을 모시는 자.
- 비렴(飛廉) : 풍신.
- 분속(奔屬) : 뒤따라 달리다.
- 난황(鸞皇) : 봉황.
- 뇌사(雷師) : 번개의 신, 풍룡
- 둔(屯) : 모이다. 회오리 바람이 모였다가 흩어지다.
- 운예(雲霓) : 구름과 암무지개. 간신을 비유
- 총총(總總) : 무리를 짓다. 어지러이 무리를 지어 흩어졌다 합하였다 하다.
- 반(斑) : 어지럽다.
- 육리(陸離) : 흩어지는 모양.
- 창합(閶闔) : 천문
- 애애(曖曖) : 불명(不明)
- 혼탁(溷濁) : 어지럽고 더럽다.

8. p. 69~80

朝吾將濟於白水兮 아침에 나는 백수를 건너서

登閬風而緤馬	현포에 올라 말을 매었네.
忽反顧以流涕兮	문득 돌아보며 눈물을 흘렸고,
哀高丘之無女	고구산에 신녀가 없는 것을 슬퍼하였네.
溘吾遊此春宮兮	잠시 나는 춘궁에서 놀면서,
折瓊枝以繼佩	옥가지를 꺾어서 옥패를 이었노라.
及榮華之未落兮	꽃이 지기 전에
相下女之可詒	시녀를 만나서 주겠노라.
吾令豊隆乘雲兮	나는 풍륭에게 구름을 타고
求虙妃之所在	복비가 계신 곳을 찾도록 하여
解佩纕以結言兮	허리띠를 풀어서 맹세하고,
吾令蹇脩以爲理	건수에게 중매 서달라고 하였는데,
紛摠摠其離合兮	어지러이 모였다 흩어졌다 하면서
忽緯繣其難遷	그 일은 사리에 어긋나 전하기가 어렵다 하였네.
夕歸次於窮石兮	저녁에 궁석에서 머물고
朝濯髮乎洧盤	아침에 유반에서 머리를 감으니,
保厥美以驕傲兮	그 미모를 뽐내며 교만하고
日康娛以淫遊	날마다 안락하며 지나치게 놀고 있었지.
雖信美而無禮兮	실로 아름다우나 예의가 없으니
來違棄而改求	그녀를 포기하거서 달리 구해봐야 겠네.
覽相觀於四極兮	사방의 먼곳을 두루 바라보며
周流乎天余乃下	하늘을 돌아다니다가 내려가리라.
望瑤臺之偃蹇兮	높이 옥으로 쌓은 누대를 바라보니
見有娀之佚女	유융국의 미녀가 보였네.
吾令鴆爲媒兮	나는 짐새를 매파로 삼으려 하니
鴆告余以不好	짐새 나를 나쁘다고 하네.
雄鳩之鳴逝兮	수비둘기가 울면서 날아가니
余猶惡其佻巧	나는 그의 경박함이 미워졌다네.
心猶豫而狐疑兮	마음이 주저대고 의심스러워
欲自適而不可	가고 싶어도 할 수 없었지.
鳳皇旣受詒兮	봉황이 예물을 받았으나
恐高辛之先我	고신씨가 나보다 먼저 할까 두렵구나.
欲遠集而無所止兮	멀리 가고 싶어도 머물 곳이 없으니
聊浮遊以逍遙	잠시 덧없이 노닐며 다니겠노라.
及少康之未家兮	소강이 장가가기 전에
留有虞之二姚	유우국의 두 딸에게 마음을 두었지.

理弱而媒拙兮	중매가 신통치 않고 매파가 아둔하여서
恐導言之不固	중매하는 말이 미덥지 못할까 염려되는 구나.
世溷濁而嫉賢兮	세상이 혼탁하여 현인을 질투하니
好蔽美而稱惡	아름다움을 가리고 악을 내놓기를 좋아하는구나.
閨中旣以邃遠兮	규방은 깊고 멀으니
哲王又不寤	현철한 왕께서 깨달아 알지 못하네.
懷朕情而不發兮	나의 품은 사랑을 펴지 못하니
余焉能忍而與此終古	내 어찌 차마 여기서 오래 살 수 있으리오

주

- 백수(白水) : 강이름 곤륜산에서 발원하는데, 마시면 불사(不死)한다 함.
- 낭풍(閬風) : 현포
- 설마(絏馬) : 말을 매다.
- 고구(高丘) : 구설에 초지의 산명.
- 춘궁(春宮) : 동방의 청제(靑帝)가 거한 곳.
- 경지(瓊枝) : 옥가지.
- 상(相) : 찾다, 만나다.
- 하녀(下女) : 신녀의 시녀.
- 건수(蹇脩) : 복희의 신하.
- 이(理) : 매파.
- 위화(緯繣) : 사리에 어긋나다.
- 차(次) : 머물다.
- 궁석(窮石) : 산이름. 후예가 거하던 곳이라 함.
- 유반(洧盤) : 강이름. 엄자산에서 발원한다 함.
- 요대(瑤臺) : 옥으로 쌓은 누대.
- 언건(偃蹇) : 높고 먼 모양.
- 유융(有娀) : 국명. 유는 접두사.
- 일녀(佚女) : 미녀. 제곡의 비.
- 간적(簡狄) : 정현(貞賢)을 비유
- 짐(鴆) : 짐새. 독이 있는 새. 깃을 술에 담가 먹으면 죽는다 함.
- 조교(佻巧) : 경박하고 사리에 밝음.
- 유예(猶豫) : 머뭇거리다.
- 호의(狐疑) : 의심스럽다.
- 고신(高辛) : 제곡씨.
- 집(集) : 근(近).
- 소강(少康) : 하후상(夏后相)의 아들.

• 유우(有虞) : 나라 이름. 순임금의 후예. 성은 요(姚)씨.

9. p. 80~86

索藑茅以筳篿兮	옥띠풀과 작은 대가지를 찾아서
命靈氛爲余占之	영분에게 나의 점을 쳐 달라고 하였지.
曰兩美其必合兮	말하기를, '두 미인이 필히 잘 어울려서,
孰信脩而慕之	누구든 신실함을 부러워하리라.
思九州之博大兮	구주의 넓음을 생각하면
豈唯是其有女	어찌 이 여인만이 있겠는가'
曰勉遠逝而無狐疑兮	또 말하기를, ' 권하노니 멀리 가서 의심하지 말라.
孰求美而釋女	누가 미인을 찾는데 그대를 버리겠는가
何所獨無芳草兮	어디간들 방초가 없겠는가.
爾何懷乎故宇	그대는 어찌하여 고향땅만 못 잊어 하는가.
世幽昧以眩曜兮	세상이 어둡고 어지러우니
孰云察余之善惡	누가 우리의 선악을 가릴 수 있으리오'
民好惡其不同兮	그들의 좋아하고 미워하는 것이 각기 다르나
惟此黨人其獨異	이 무리들만은 홀로 다르네.
戶服艾以盈要兮	집집마다 쑥이 가득차고,
謂幽蘭其不可佩	허리에 차고도 난초는 찰 만하지 못한 것이라고 말하네.
覽察草木其猶未得兮	초목을 살펴서 분별하지 못하니
豈珵美之能當	어찌 미옥의 가치를 알리오.
蘇糞壤以充幃兮	썩은 흙을 취하여 향주머니에 채우고서
謂申椒其不芳	신초풀이 향기롭지 않다고 말하는구나.

주
• 경모(藑茅) : 신령한 풀로서, 직역하면 '옥띠풀'. 점치는데 쓰임.

• 색(索) : 취(取)

• 정전(筳篿) : 작은 대나무 쪽지로 점을 치는 것. 전은 점대.

• 영분(靈氛) : 옛날 길흉을 점치는 사람. 점쟁이.

• 구주(九州) : 천하

• 여(女) : 미녀. 현군을 비유

• 석(釋) : 버리다.

• 여(女) : 너. 그대. 여기서 미는 현신을 비유.

• 고우(故宇) : 고국

• 유매(幽昧) : 어둡다.

- 현요(眩曜) : 본래 빛이 강렬하다의 뜻인데, 여기서는 어지럽다의 의미로 풀이.
- 당인(黨人) : 소인배. 초국.
- 정(珵) : 아름다운 독.
- 당(當) : '값을 알다.'
- 소(蘇) : 취(取).
- 위(幃) : 향주머니.

10. p. 86~101

欲從靈氛之吉占兮	영분의 길한 점괘 따르고 싶으나,
心猶豫而狐疑	마음이 오히려 주저되고 의심되었지.
巫咸將夕降兮	무함이 저녁에 내려
懷椒糈而要之	후추와 정미를 품고서 그를 맞았네.
百神翳其備降兮	온갖 신들이 하늘을 덮고서 모두 내려오니,
九疑繽其並迎	구의산에서 성대하게 맞이하였도다.
皇剡剡其揚靈兮	하늘이 빛나면서 신령함을 드러내고
告余以吉故	나에게 길한 연유를 말하노라.
曰勉陞降以上下兮	이르기를 힘써서 위아래로 오르내리면서
求榘矱之所同	법도를 같이하는 사람을 고하노라.
湯禹儼而求合兮	탕과 우임금이 경건하게 짝을 구하니
摯咎繇而能調	이윤과 고요가 화합할 수 있노라.
苟中情其好脩兮	진실로 속마음이 아름다우니
又何必用夫行媒	또 어찌 중매를 세울 필요가 있겠는가.
說操築於傅巖兮	부열은 부암에서 판축을 잡았는데,
武丁用而不疑	무정께서는 부열을 등용하여 의심하지 않았노라.
呂望之鼓刀兮	여망 강태공이 칼을 휘둘렀는데
遭周文而得擧	주의 문왕을 만나서 등용되었노라.
甯戚之謳歌兮	영척이 쇠뿔을 두드리며 노래 부르니
齊桓聞以該輔	제의 환공이 듣고서 보좌토록 하였네.
及年歲之未晏兮	세월이 늦지 않았고
時亦猶其未央	때가 또한 오히려 다하지 않았으니,
恐鵜鴃之先鳴兮	두견새가 먼저 울어서
使夫百草爲之不芳	온갖 풀 들이 그로 인해 향내 나지 않을까 두렵구나.
何瓊佩之偃蹇兮	어찌하여 화려한 옥패물을
衆薆然而蔽之	뭇사람들이 가려서 덮었던가.

惟此黨人之不諒兮	오직 이들이 진실되지 않으니
恐嫉妬而折之	질투하여서 꺾어 버릴까 두렵구나.
時繽紛以變易兮	세월이 어지러워 변화하기 쉬우니
又何可以淹留	또 어떻게 오래 머물 수 있으리.
蘭芷變而不芳兮	난초와 백지는 변하여서 향기롭지 않고,
荃蕙化而爲茅	전초와 혜초 같은 향초는 변하여서 띠풀이 되었구나.
何昔日之芳草兮	어찌하여 지난날의 향기로운 풀이
今直爲此蕭艾也	오늘에 쑥풀이 되었단 말인가.
豈其有它故兮	어찌 다른 연고가 있으리.
莫好脩之害也	바른 도리를 좋아하지 않기 때문이다.
余以蘭爲可恃兮	나는 난초를 믿을 만 하다고 여겼는데,
羌無實而容長	아, 열매는 안 열리고 겉모습만 자랐네.
委厥美以從俗兮	저 아름다움을 버리고 속된 것을 따르면서,
苟得列乎衆芳	구차하게 뭇 방초에 섞이려고 하는구나.
椒專佞以慢慆兮	자초같은 간신들이 간교를 부려 거만하고,
樧又欲充夫佩幃	산봉숭아 같은 소인들이 패물 주머니를 채우려 하여
旣干進以務入兮	이미 임금에게 가까이 하려 하여 등용되었으니,
又何芳之能祗	또 어찌 향기로운 덕을 떨칠수 있으리.
固時俗之流從兮	진실로 세속의 풍토가 잘못 흐르고 있으니
又孰能無變化	또 누구도 능히 바꿔 놓을 수 없구나
覽椒蘭其若兹兮	신초와 난초 같은 귀한 현인들이 이와 같으니
又況揭車與江離	또 게거나 강리 같은 사대부들이야 말할 나위 없어라.
惟兹佩之可貴兮	그러나 나의 이 패물은 실로 귀중한데도
委厥美而歷兹	그들이 그 아름다움을 버리고 이 위험한 지경에 이르렀으라.
芳菲菲而難虧兮	향기가 풍겨나서 덜기 어려우니,
芬至今猶未沫	그 향기는 지금에 와서 더욱 바래지지 않아라.
和調度以自娛兮	마음을 가다듬어 법도를 따르며 즐겨하면서
聊浮游而求女	잠시 떠다니면서 미녀를 찾으리라.
及余飾之方壯兮	나의 이 장식이 화려하니
周流觀乎上下	이리저리 다니면서 위아래를 살펴보네.

주 • 무함(巫咸) : 은나라 신종 때의 신무(神巫)라 함.

• 초서(椒糈) : 후추와 쌀. 향물.

• 여(要) : 맞이하다.

• 지(之) : 무함.

- 예(翳) : 덮다, 가리다.
- 비(備) : 모두. '온갖 신이 하늘을 덮고서 모두 내려오다.'
- **구의(九疑)** : 구의산.
- 빈(繽) : 어지어리. 성대하게.
- **황(皇)** : 황천.
- 염염(剡剡) : 빛나는 모양.
- 양령(揚靈) : 신령을 드러내다. 신령을 발하다.
- 길고(吉故) : 길한 일
- 구확(榘矱) : 정방형의 자. 길이를 재는 자. 법도.
- 지고(摯咎) : 이윤과 고요.
- 조(調) : 화(和) (上下和同).
- 열(說) : 부열(傅說).
- **부암(傅巖)** : 지명, 산서성에 있음
- **무정(武丁)** : 은나라의 고종. 고종이 꿈에 성인을 만나고서 그와 같은 것을 찾다가 노예인 부열
 을 보고 형상이 같거늘 등용하여 은 왕실이 흥성했다 함.
- **여망(呂望)** : 여상. 강태공.
- 고도(鼓刀) : 칼을 휘두르다.
- **영척(甯戚)** : 춘추시대의 위(魏)나라 사람. 쇠뿔을 두드리며 노래하던 상인인데 제의 환공이 현
 인인 줄 알고 등용했다 함.
- 제결(鵜鴂) : 두견이라 함.
- 언건(偃蹇) : 성대한 모양.
- 애연(薆然) : 가리다. 은폐하다.
- 직(直) : 오직.
- 위(委) : 버리다.
- 전녕(專佞) : 권세를 쥐고 간교함.
- 만도(慢慆) : 거만하다. 기쁠, 거만할 도.
- 살(樧) : 산봉숭아(소인 비유).
- 패위(佩韋) : 패물 주머니.
- 지(祗) : 떨치다.
- 초란(椒蘭) : 귀인을 비유.
- 약자(若玆) : 이와 같다.
- 게거 · 강리(揭車 · 江離) : 향초 이름. 사대부를 비유.
- 매(沫) : 그치다.
- 화조도(和調度) : 마을을 조화시켜 법도를 따르다.
- 여(女) : 미녀, 동지. 복비 · 이녀(二女)등.

• 장(壯) : 화려하다.

11. p. 101~112

靈氛旣告余以吉占兮	영분이 이미 나에게 길한 점괘를 알려 주었으니
歷吉日乎吾將行	길한 날을 택하여 나는 떠나 가리라.
折瓊枝以爲羞兮	옥가지를 꺾어서 곡식을 삼고,
精瓊爢以爲粮	붉은 옥싸라기를 잘게 빻아서 양식을 삼겠네.
爲余駕飛龍兮	나는 날아가는 비룡을 타고
雜瑤象以爲車	옥과 상아를 섞어서 수레를 만드노라.
何離心之可同兮	어찌 벌어진 두 마음이 같아질 수 있을까
吾將遠逝以自疎	나는 멀리 떠나가서 떨어져 있으리.
邅吾道夫崑崙兮	내 갈 길은 곤륜산으로 바꿔 가나니,
路脩遠以周流	길이 너무 멀어서 두루 다녀야 하는구나.
揚雲霓之晻靄兮	구름과 무지개 깃발을 높이 들어서 하늘을 가리고,
鳴玉鸞之啾啾	옥봉황 모양의 말방울이 짤랑짤랑 울리네.
朝發軔於天津兮	아침에 천진에서 출발하여
夕余至乎西極	저녁에 나는 서극 하늘에 도달하니,
鳳皇翼其承旂兮	봉황새가 경건히 깃발을 받쳐 들고서
高翺翔之翼翼	높이 날아올라 날개를 가지런히 펴는구나.
忽吾行此流沙兮	홀연히 나는 이 유사사막으로 가서
遵赤水而容與	적수를 따라 가며 느긋이 놀리라.
麾蛟龍使梁津兮	뿔 없는 용을 지휘하여 다리를 건너게 하고,
詔西皇使涉予	서천의 신을 불러서 나를 건너 주게 하는데,
路脩遠以多艱兮	길이 너무 멀고 험난하여
騰衆車使徑待	여러 수레에 알려서 지름길에서 기다리게 하였네.
路不周以左轉兮	부주산을 지나 왼쪽으로 돌아드니,
指西海以爲期	서해를 가리키며 만날 날을 기약하네.
屯余車其千乘兮	나의 수레를 싼 천승을 모아서,
齊玉軑而並馳	옥수레바퀴를 가지런히 하고, 함께 달려가노라.
駕八龍之婉婉兮	꿈틀대는 여덟 신룡을 몰아 타고,
載雲旗之委蛇	펄럭이는 구름 깃발을 싣고서
抑志而弭節兮	깃발을 숙이고 천천히 가니,
神高馳之邈邈	아득히 높이 올라 달려갈 일을 생각하노라.
奏九歌而舞韶兮	구가를 연주하며 구소의 춤을 추면서,

聊假日以婾樂	잠시 틈을 내어 즐거이 노니네.
陟陞皇之赫戲兮	빛나는 하늘에 올라가서,
忽臨睨夫舊鄕	문득 옛고향을 곁눈질해 보니,
僕夫悲余馬懷兮	마부는 슬피 울고 내 말도 근심에 차서
蜷局顧而不行	움츠리며 돌아보면서 떠나질 않노라.
亂曰已矣哉	노래하노니 아 이미 끝났네.
國無人兮莫我知兮	나라엔 어진 살람은 하나도 없어서 나를 알아줄 이 없으니
又何懷乎故都	또 어찌 내 고향일랑 생각하리오
旣莫足與爲美政兮	이미 아름다운 정치와 함께하기는 족하지 않으니
吾將從彭咸之所居	나는 장차 팽함이 계신 곳을 따르겠노라.

주
- 역(歷) : 고르다.
- 수(羞) : 음식물.
- 경미(瓊靡) : 붉은 옥싸라기.
- 창(粮) : 양식. 엿.
- 요상(瑤象) : 옥과 상아.
- 전(遷) : 바꾸다.
- 엄애(晻藹) : 깃발이 해를 가린 모양.
- 추추(啾啾) : 방울 소리.
- 천진(天津) : 은하수. 하늘 동쪽 끝에 있음.
- 서극(西極) : 서쪽 하늘 끝.
- 익(翼) : 경건히.
- 승기(承旂) : 깃발을 받쳐들다.
- 고상(翶翔) : 날아가다.
- 익익(翼翼) : 가지런히 나는 모양.
- 유사(流沙) : 서극의 강이름. 사막.
- 적수(赤水) : 곤륜산에서 발원함.
- 용여(容與) : 느긋이 노닐다.
- 준(遵) : 따르다.
- 휘(麾) : 지휘하다.
- 교룡(蛟龍) : 뿔 없는 용.
- 서황(西皇) : 서방의 신. 제소호를 지칭
- 등(騰) : 알리다.
- 부주(不周) : 부주산. 서북해 밖에 있다는 신화의 산.
- 옥대(玉軚) : 옥수레바퀴.

- 팔룡(八龍) : 여덟 필의 신룡.
- 완완(婉婉) : 용이 꿈틀거리며 날아가는 모양.
- 지(志) : 깃발.
- 미절(弭節) : 서행.
- 신(神) : 생각하다.
- 구가(九歌) : 순임금의 음악.
- 소(韶) : 구소. 순임금의 음악.
- 척승(陟陞) : 오르다.
- 혁희(赫戲) : 빛나는 모양.
- 구향(舊鄉) : 고향.
- 권국(蜷局) : 옴츠려져 나가지 못하는 모양. 옴츠릴 권.
- 난(亂) : 결구, 발문. 사부의 끝에 쓰여서 그 작품의 종결을 맺어 주는 음악의 미성과 같은 것이다.
- 이(已) : 지(止). 절망의 표현.

索引

編著者 略歷

裵 敬 奭

1961년 釜山生
雅號 : 硏民

■ 수상
- 대한민국미술대전 우수상 수상
- 월간서예대전 우수상 수상
- 한국서도대전 우수상 수상
- 전국서도민전 은상 수상

■ 심사
- 대한민국미술대전 서예부문 심사
- 부산미술대전 서예부문 심사
- 전국서도민전 심사
- 제물포서예문인화대전 심사
- 신사임당이율곡서예대전 심사
- 포항영일만서예대전 심사
- 운곡서예문인화대전 심사
- 김해미술대전 서예부문 심사
- 대한민국서예문인화대전 심사
- 부산서원연합회서예대전 심사
- 울산미술대전 서예부문 심사
- 월간서예대전 심사
- 탄허선사전국휘호대회 심사
- 청남전국휘호대회 심사
- 경기미술대전 서예부문 심사

■ 전시출품
- 대한민국미술대전 초대작가전 출품
- 부산미술대전 초대작가전 출품
- 전국서도민전 초대작가전 출품
- 한·중·일 국제서예교류전 출품
- 국서련 영남지회 한·일교류전 출품
- 부산전각가협회 회원전
- 개인전 및 그룹 회원전 100여회 출품

■ 현재 활동
- 대한민국미술대전 초대작가(한국미협)
- 부산미술대전 초대작가(부산미협)
- 한국서도대전 초대작가
- 전국서도민전 초대작가
- 청남휘호대회 초대작가
- 월간서예대전 초대작가
- 한국미협 초대작가 부산서화회 부회장
- 한국미술협회 회원
- 부산미술협회 회원
- 부산전각가협회 회장 역임
- 한국서도예술협회 회장
- 문향묵연회, 익우회 회원
- 연민서예원 운영

■ 번역 출간 및 저서 활동
- 왕탁행초서 및 40여권 중국 원문 번역
- 문인화 화제집 출간

■ 작품 주요 소장처
- 신촌세브란스 병원
- 부산개성고등학교
- 부산동아고등학교
- 중국남경대학교
- 일본 시모노세끼고등학교
- 부산경남 본부세관

부산시 중구 해관로 59-1 (중앙동 4가 원빌딩 303호 서실)
Mobile. 010-9929-4721

月刊 書藝文人畵 法帖시리즈 37 미불 이소경

米芾 離騷経 (行書)

2021年 9月 20日 4쇄 발행

저 자 배 경 석

발행처 書埶文人畵 서예문인화

등록번호 제300-2001-138
주소 서울시 종로구 인사동길 12, 310호(대일빌딩)
전화 02-732-7091~3 (도서 주문처)
　　　02-738-9880 (본사)
FAX 02-725-5153
홈페이지 www.makebook.net

값 14,000원